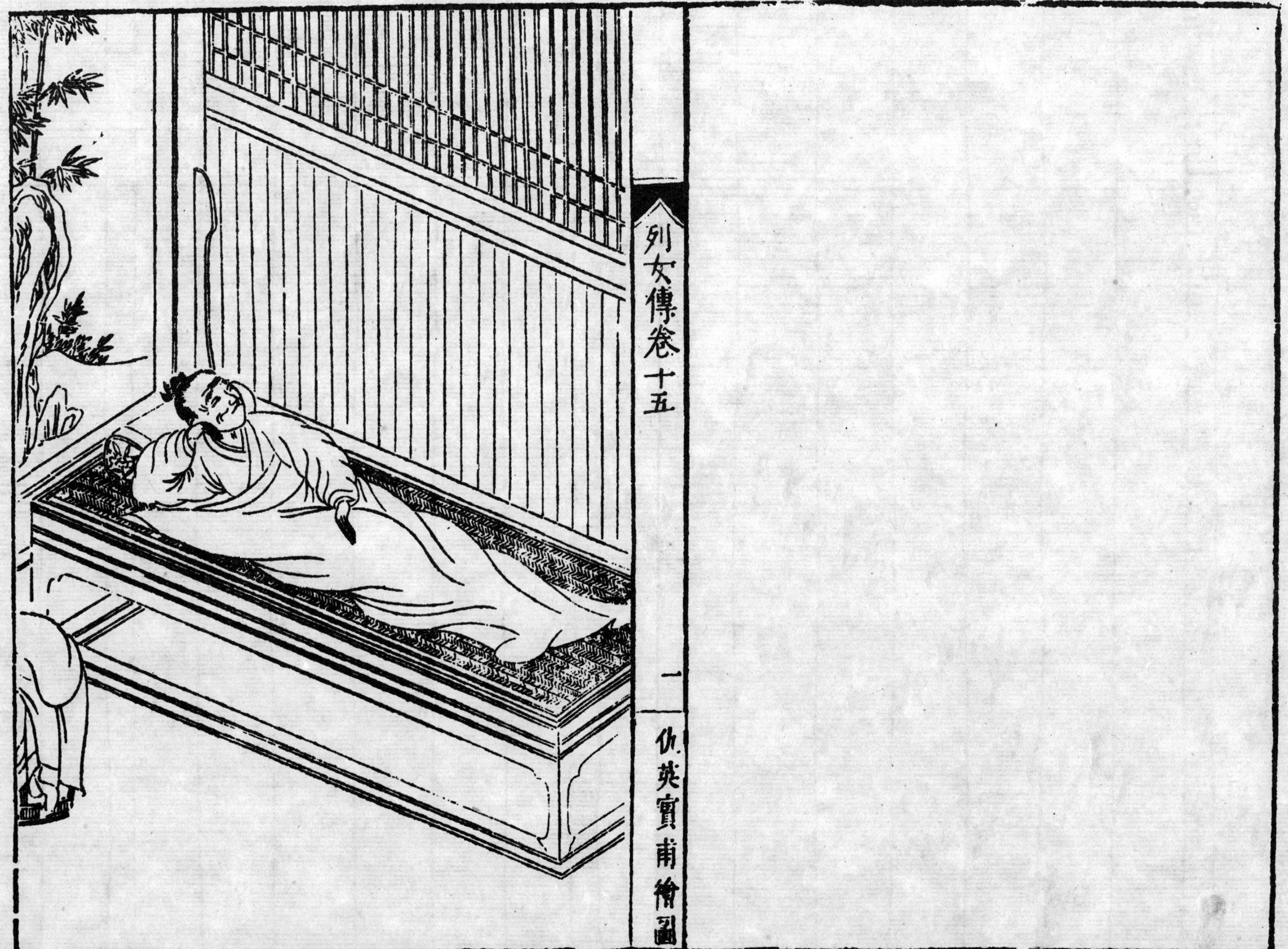

韓太初妻

韓太初妻劉氏真定新樂縣人太初仕元為顯官洪武七年家徙和州劉氏奉養姑寘至南宮縣姑仆地傷其腰劉氏籲天刺臂血和湯以進遂愈至瓜洲姑復病再進再愈至和州驚蔬以供養無遺禮又一年姑患風疾不能起時盛暑劉氏晝夜驅蠅蚊不息蛆生枕席齧其蛆蛆不復生姑病隨愈後除夕姑忽病危醫劉氏不復生姑病隨愈後除夕姑忽病危醫意與之永訣劉氏不悟明旦斬指滴血和粥以進姑病旬復愈逾越月而卒劉氏遵遺命殯之淺土俟歸葬舊塋五年而弗果哀號常如祖括之日事聞朝廷召至京

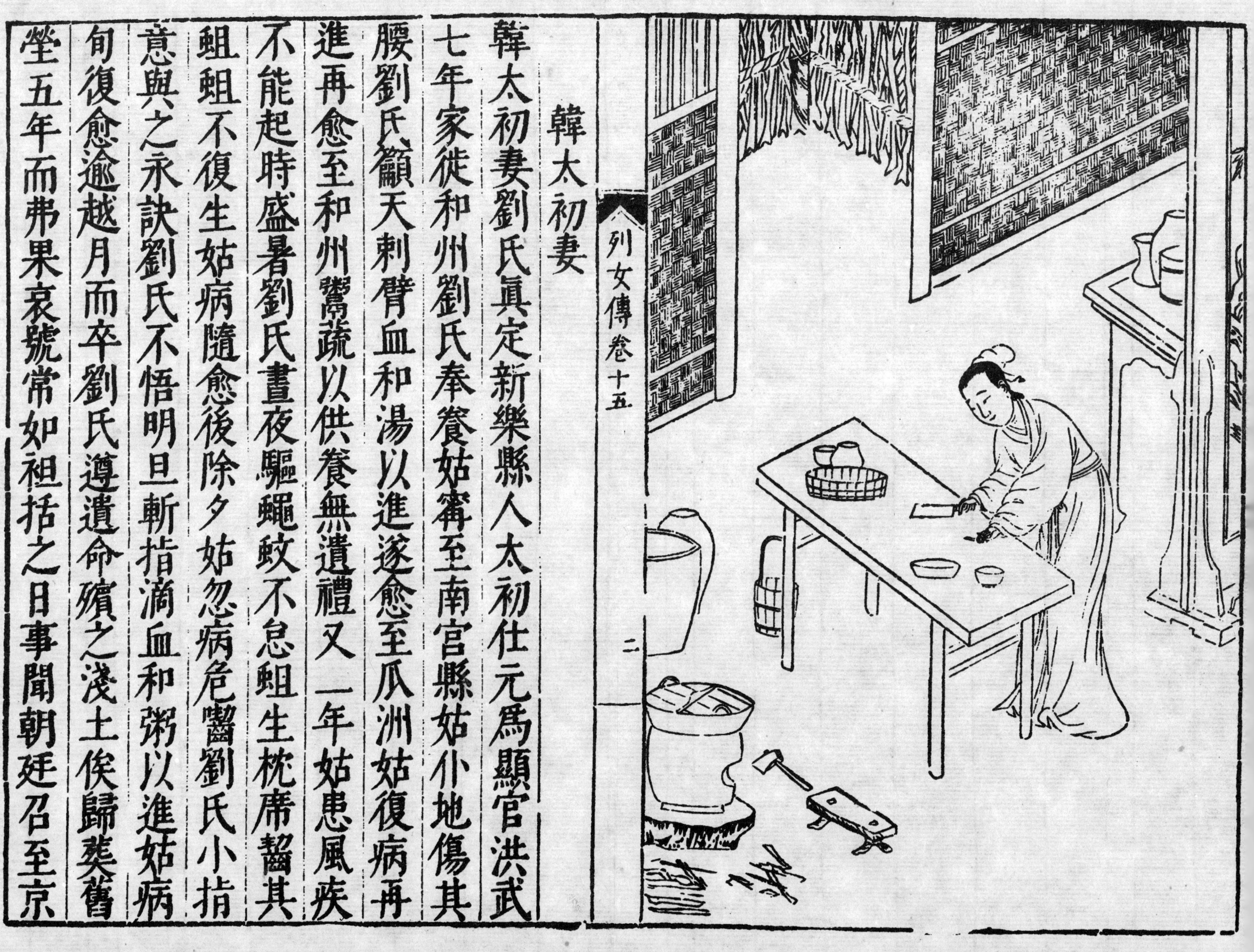

山陰潘氏

山陰徐允讓妻潘氏元至正己亥春允讓從父安避兵山谷間遇官兵至所安頸流血允讓大呼曰汝寧殺我勿殺吾父兵卽舍安而殺允讓將辱潘潘紿曰我夫旣死從汝必矣若能焚吾夫則從汝無憾也兵信之聽潘聚薪焚其夫因自投烈焰而死國初事上聞禮部議曰允讓能捐軀以全父生潘氏隕命以全婦道孝節並著實人所難詔旌表為孝節之門

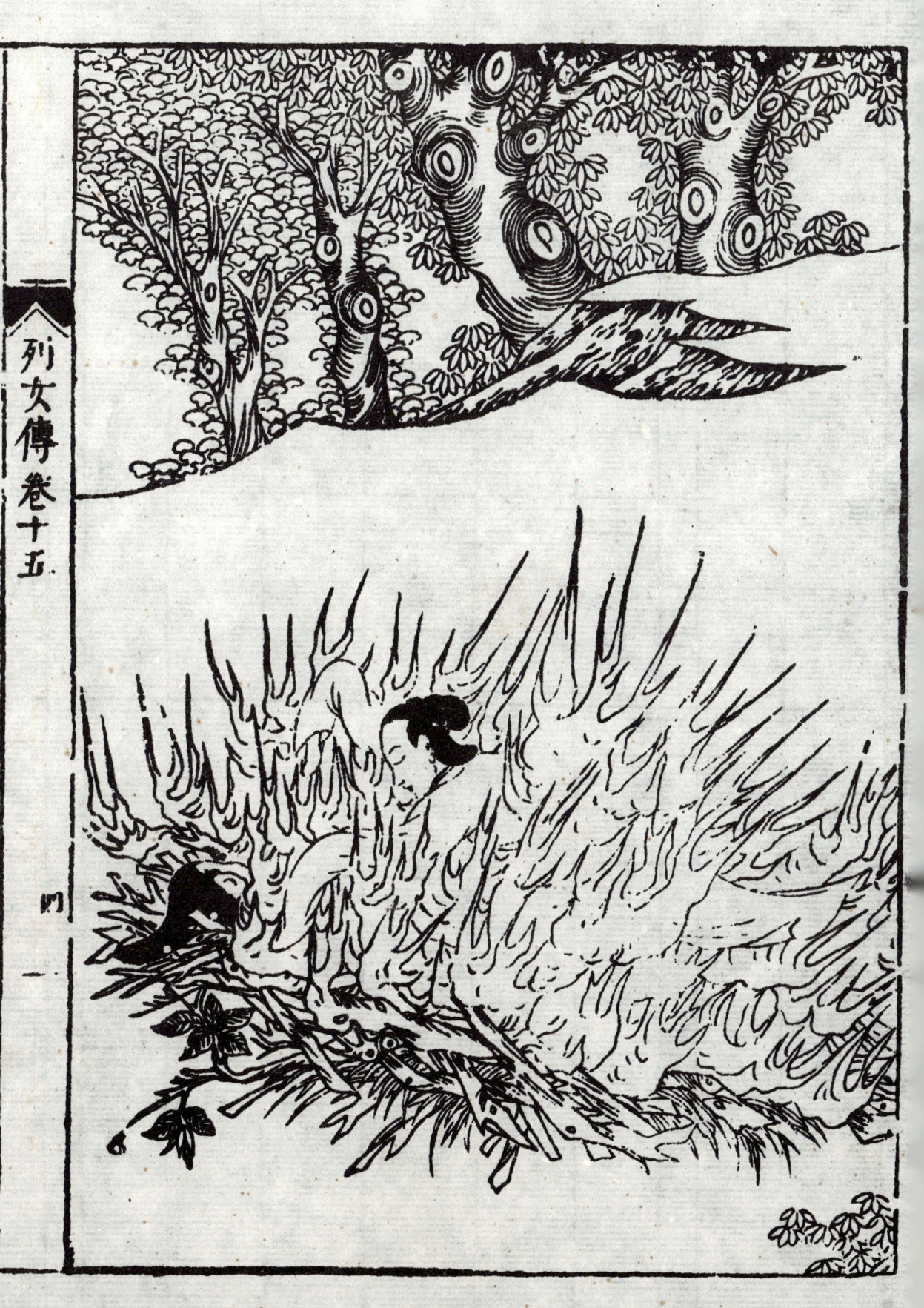

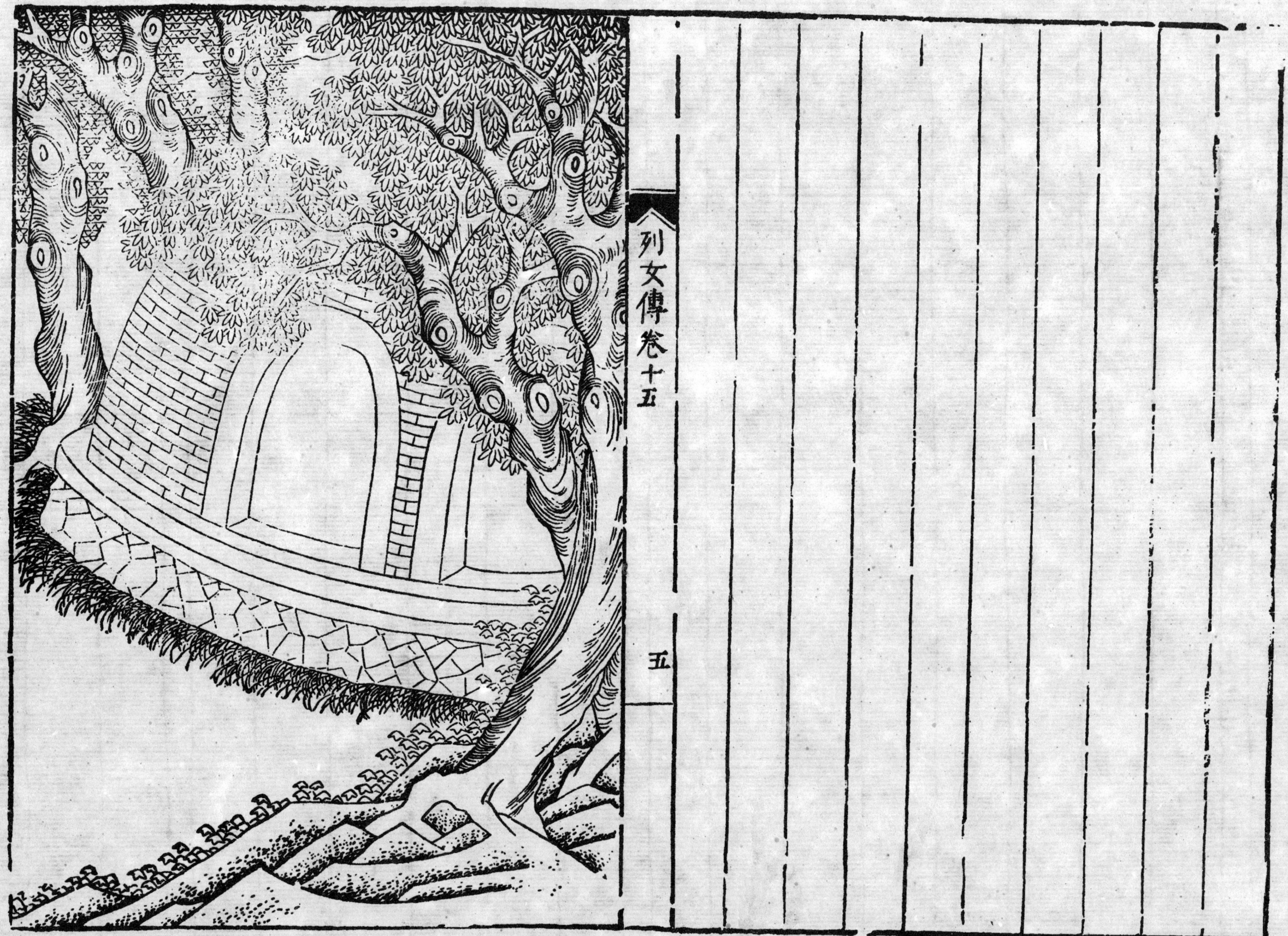

胡亨華妻

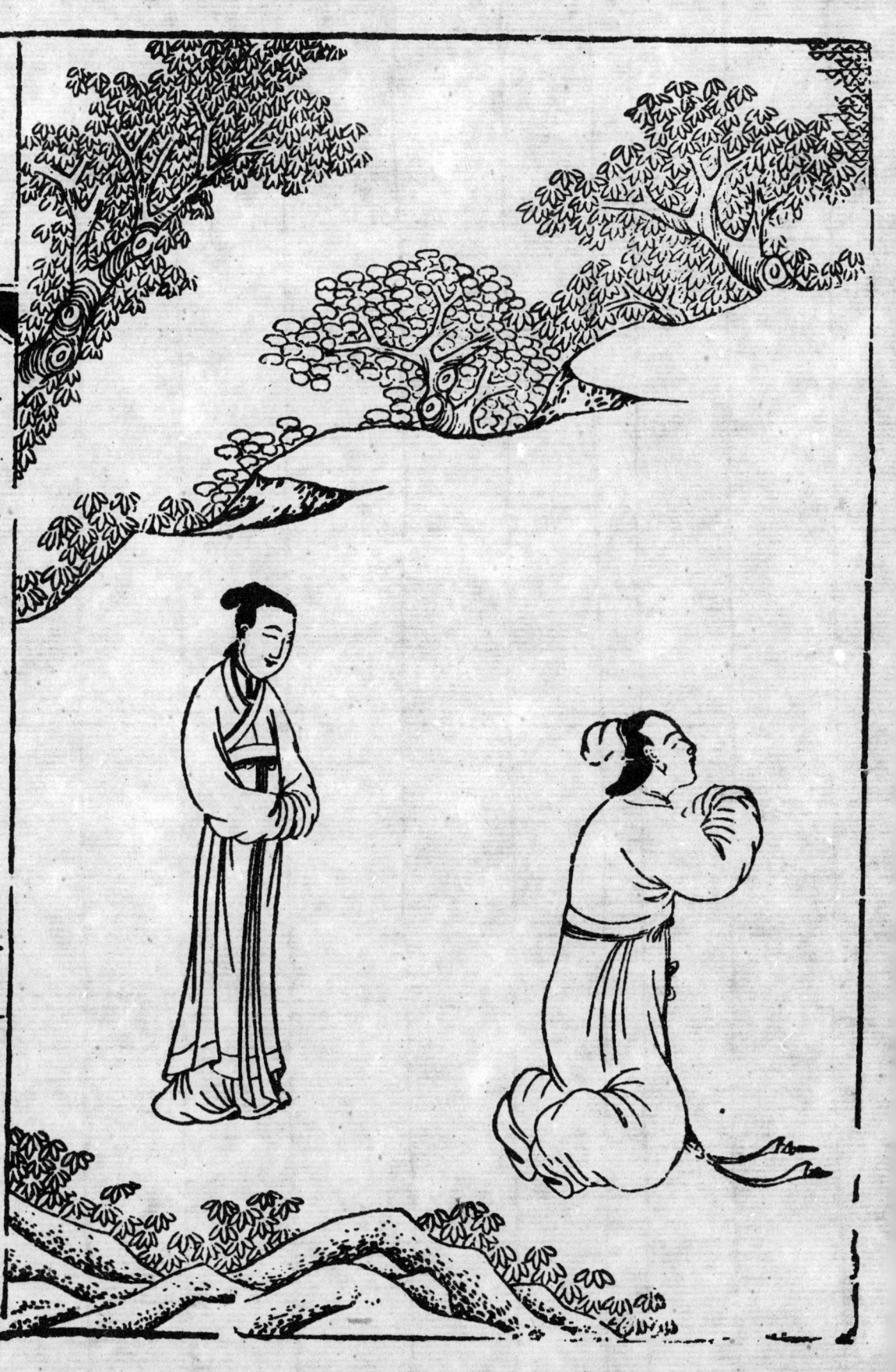

國朝婺源胡亨華妻方氏名細章同邑方浩之女也嫁未幾亨華卒方氏頓絕而蘇者三衣衾棺槨悉以奩具為之下葬于齊源囑工為虛壙于右以待自歸去脂粉不為容飾孝事其姑一日告于夫墓曰吾事畢矣遂歸家自經而卒戶部主事汪敬以詩哀之云生不半年同枕席死期一塚共丘山君子謂方氏為貞烈詩云死則同穴此之謂也

汪

曰蚺城為紫陽桑梓忠孝節義不乏于時而有傳有不傳則其所遭者異也茲復妁之以好名

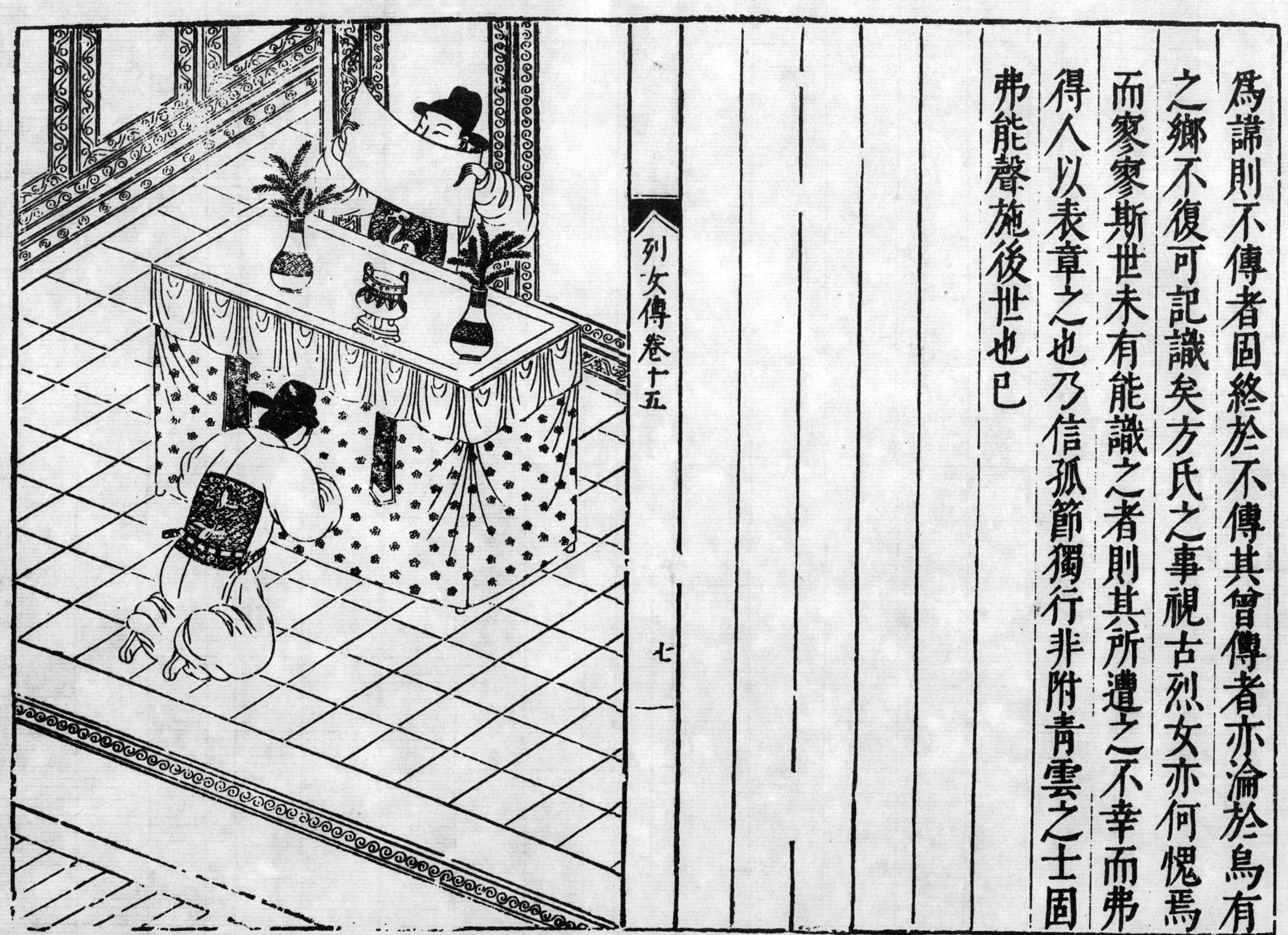

為諼則不傳者固終於不傳其曾傳者亦淪於烏有之鄉不復可記識矣方氏之事視古烈女亦何愧焉而寥寥斯世未有能識之者則其所遭之不幸而弗得人以表章之也乃信孤節獨行非附青雲之士固弗能聲施後世也已

高氏五節

國朝光州固始高氏有五節婦高希鳳妻劉氏希鳳在遼東為亂軍所掠而不伏虞恕斷其腕而死劉氏亦被虜行十餘里罵不絕口為所殺希鳳仲弟藥師奴妻李氏早寡因亂攜子姪往避難高麗國初同子姪來歸居應天府守夫墓誓不再適希鳳季弟伯顏不花為納哈出所殺其妻郭氏自縊于馬櫪希鳳從子高塔失丁為父讐陷而死其妻金氏與姑邢氏俱自縊于一室一門義不受辱事聞詔旌表之

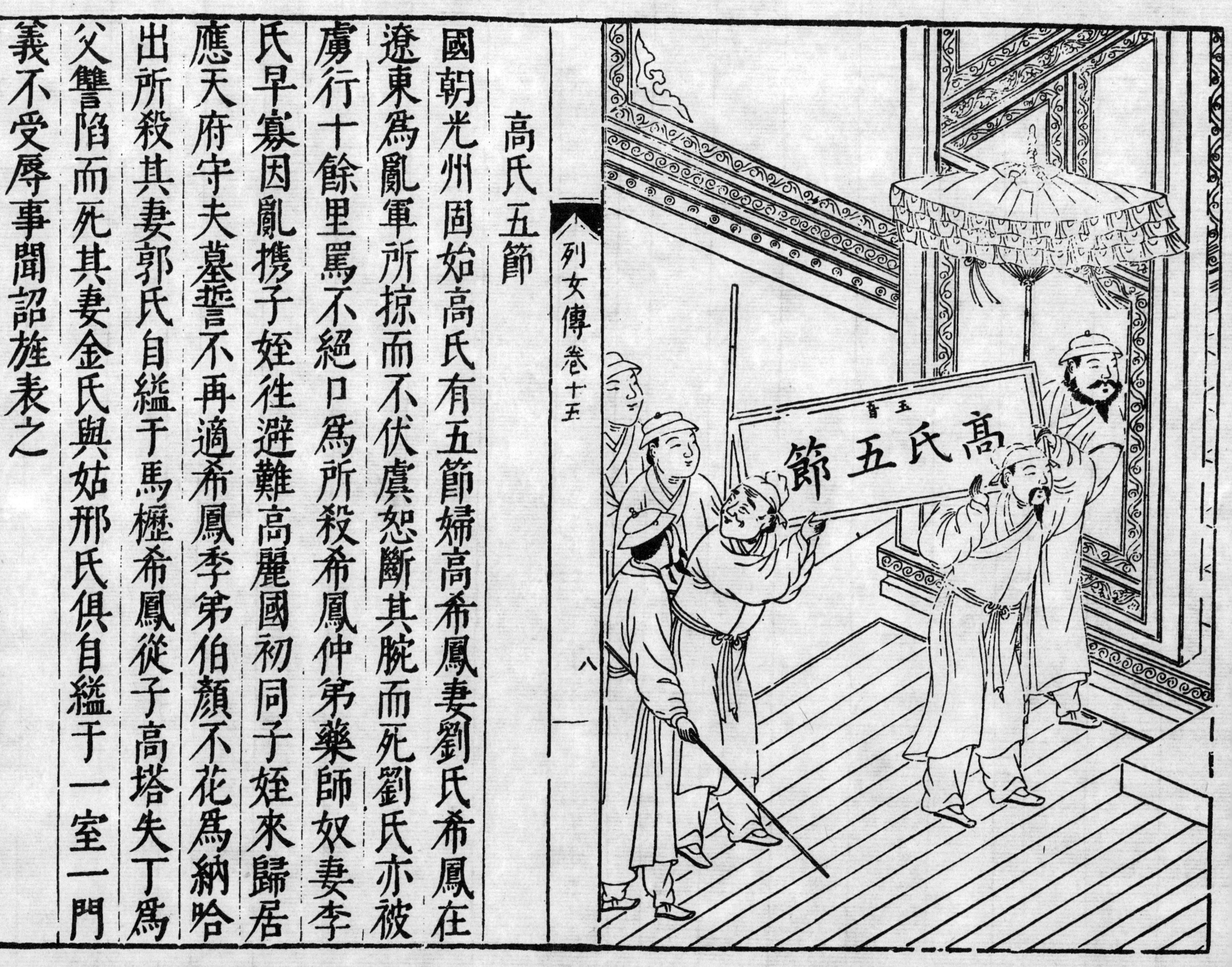

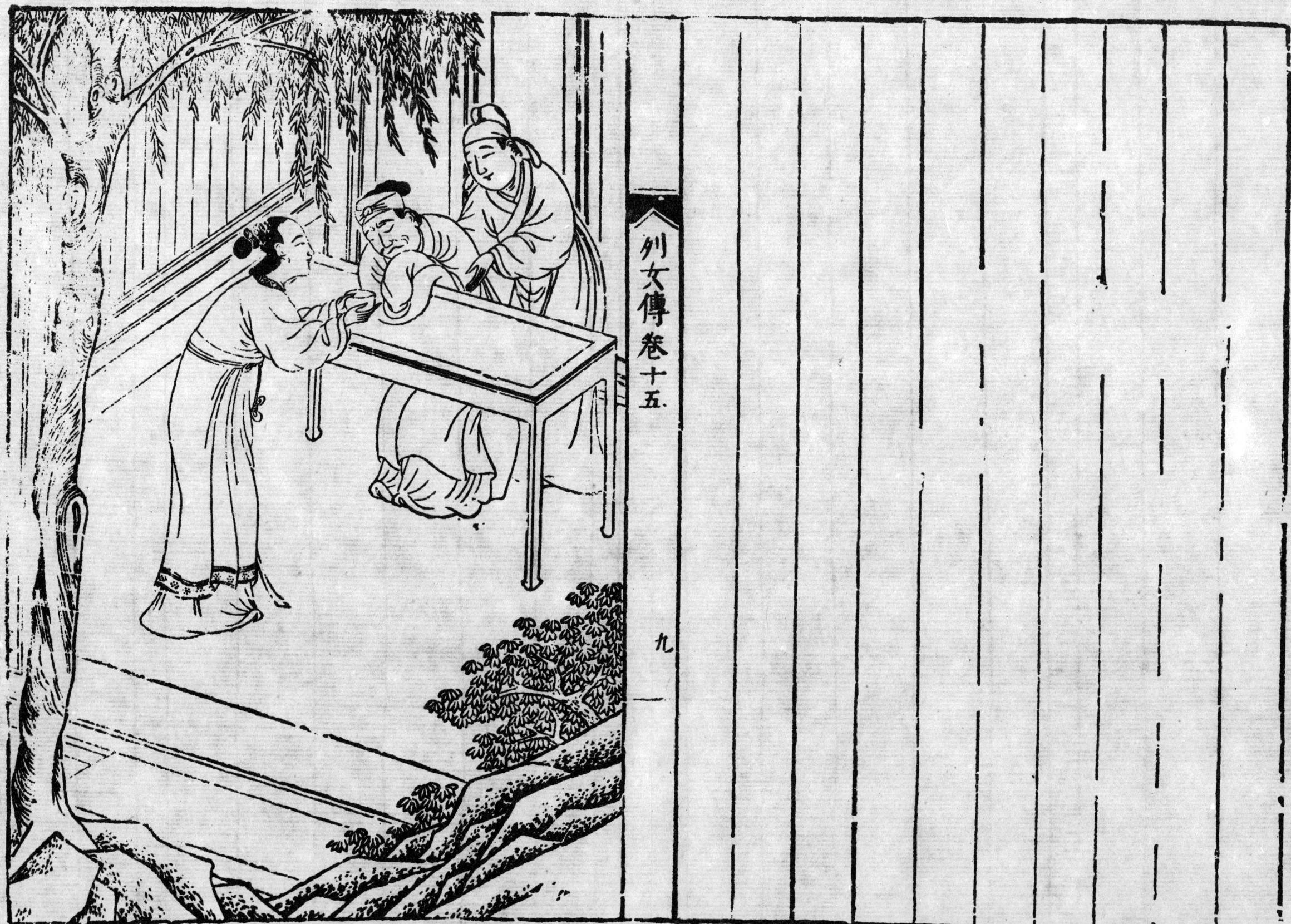

欒城甄氏

欒城李大妻甄氏孝於舅姑夫與其弟異居姑一日出往次子家甄氏隨侍不忍去姑命之還甫三日甄氏忽心動舉身流汗少頃果有來告其姑病篤者甄氏沿道拜禱往至姑側侍疾數日而愈後姑年九十一以疾卒合葬于舅墓甄氏廬于墓側三年旦夕悲慟不輟里人稱為孝婦洪武中詔旌表其門

汪氏

婺源汪人子慕親自少而長且不能無遷於異物剗婦之於姑能望其有終身慕乎甄孝婦不忍舍姑無異人子之在膝下姑疾而心動又與八母齧指而子

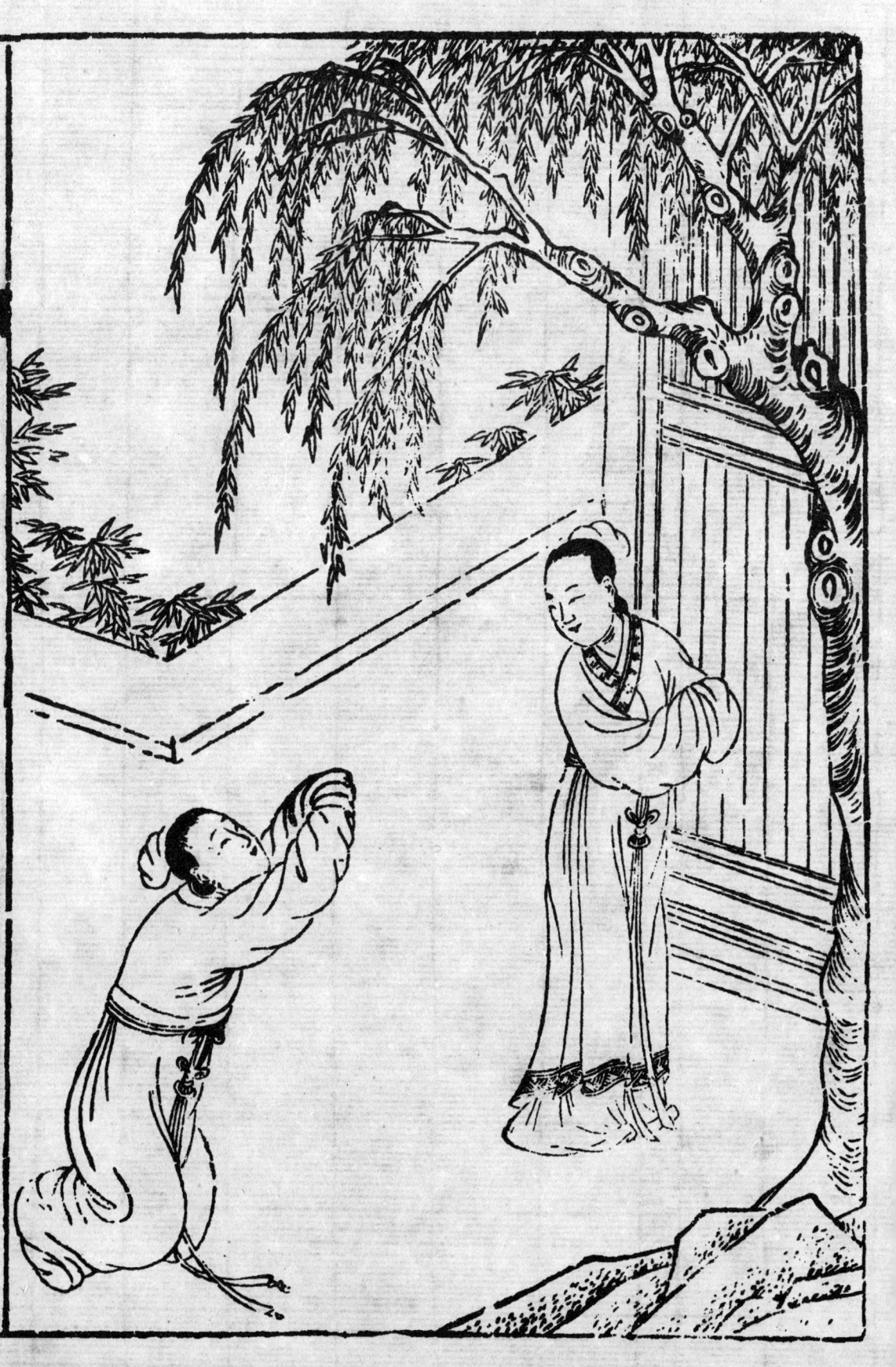

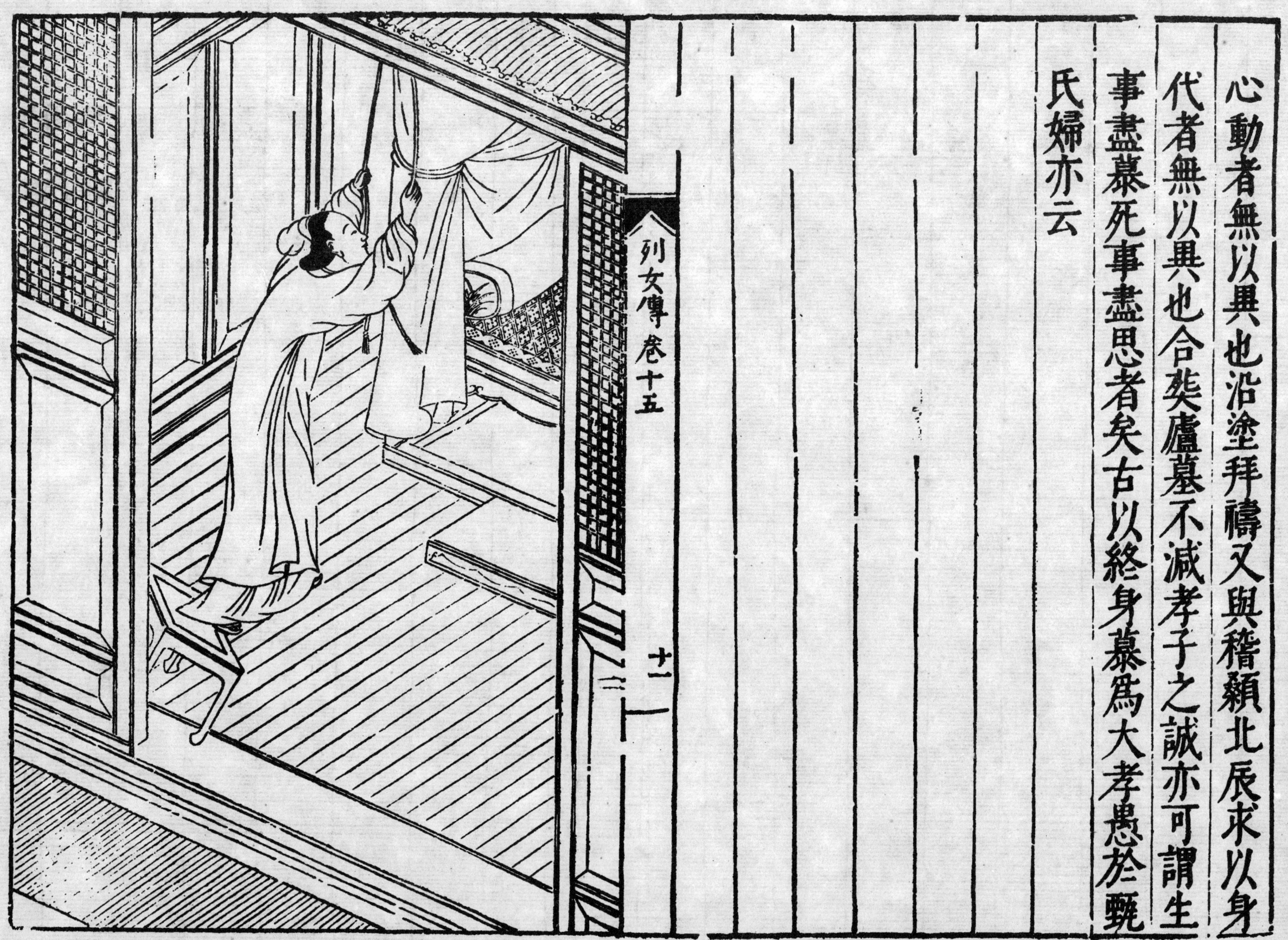

心動者無以異也沿塗拜禱又與稽顙北辰求以身代者無以異也合葬盧墓不減孝子之誠亦可謂生事盡慕死事盡思者矣古以終身慕爲大孝虞於甄氏婦亦云

張友妻

國朝歙張友妻洪氏之女也友久患陰潰洪氏竭力調養不以為穢以口舐之友卒既葬洪預結塋誓同穴辛勤養姑姑憐其早寡無子欲奪其志洪不聽後邑富者求為配族人與姑陰納聘至期逼嫁洪祥語不斷當與夫別乃具酒饌造夫墓慟哭而歸詣姑從容告入室閉門自縊死士大夫咸傷悼作詩歌挽之姑亦繼亡家為故墟君子謂洪氏志不可奪禮云一與之醮終身不改此之謂也

汪曰木有連理鳥有比翼植飛之物無情猶若

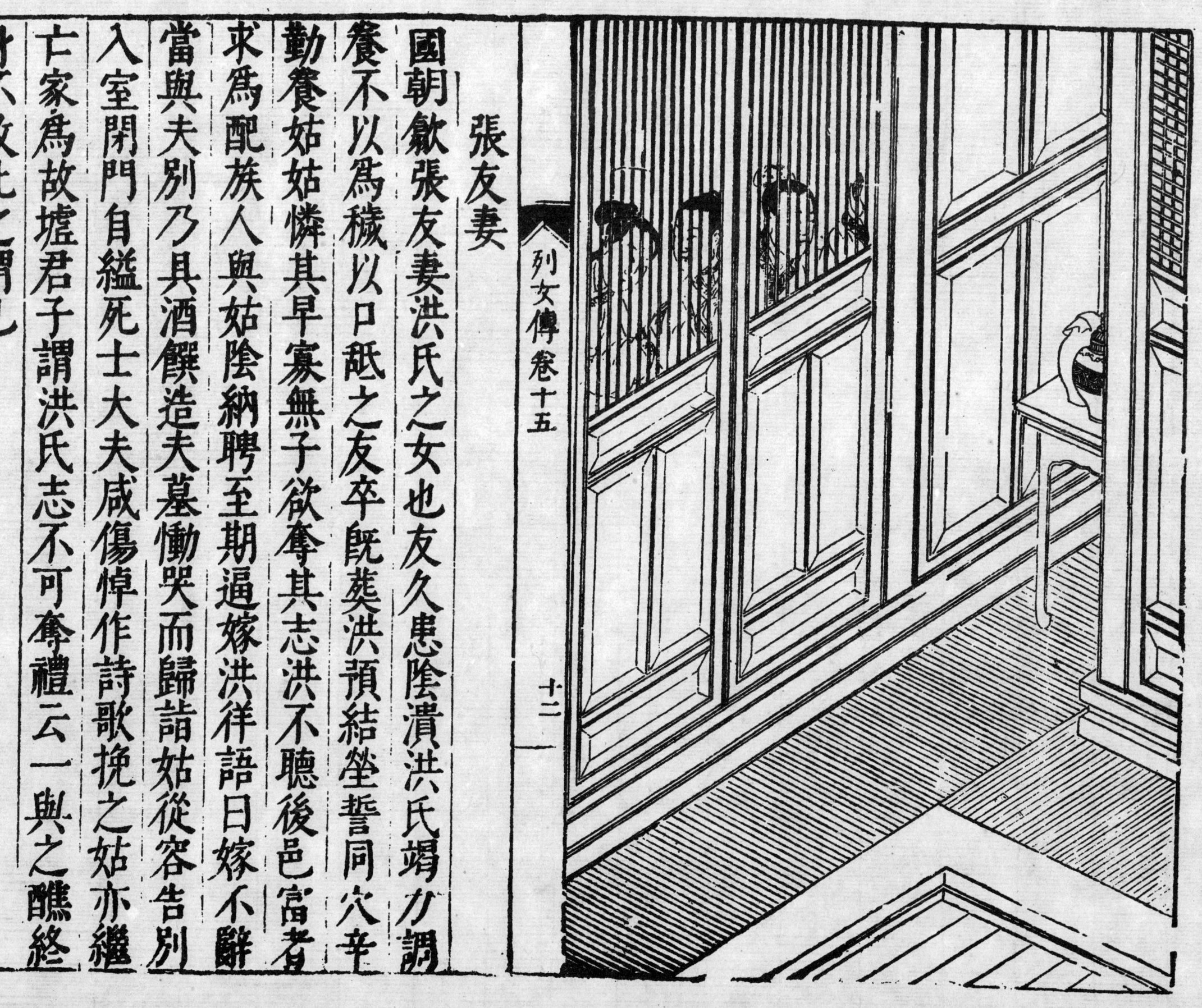

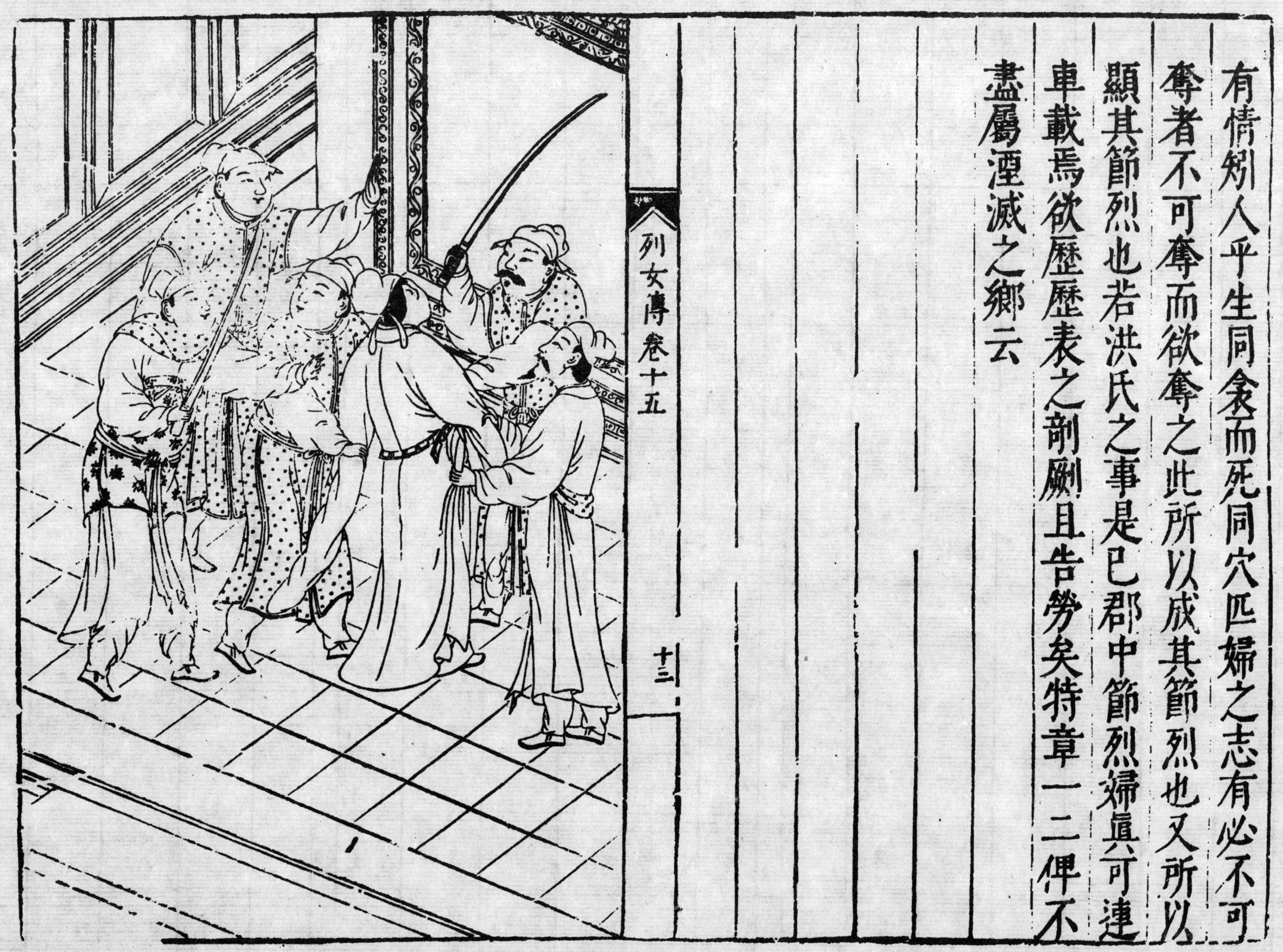

有情刻人平生同衾而死同穴匹婦之志有必不可奪者不可奪之此所以成其節烈也又所以顯其節烈也若洪氏之事是已郡中節烈婦真可連車載焉欲歷歷表之剴剴且告勞矣特章一二俾不盡屬湮滅之鄉云

暎寧江氏

國朝建寧暎寧縣徐鐩妻江氏事舅姑甚謹天順間從夫逆官遇刦夫被執江抱幼子漢方三歲越墻走夫追之江紿曰吾有金瘞卧房汝不速取爲他人有二賊捨江而去江疾抱漢踰垣將漢寄鄰家登樓矯語夫曰房內西畔屋柱下金存否賊聞之競索金遂與其夫得脫任滿歸鄉里勉夫服闋復偕江氏至都下改除上海縣衣衾棺槨之類夫促裝江氏遭舅故子幼脫釵釧爲溝卒于京江攜男漢濱洪扶柩歸葬舅墓側一日屬其襄子曰吾事畢矣汝等善相保護遂自經墓旁時人哀

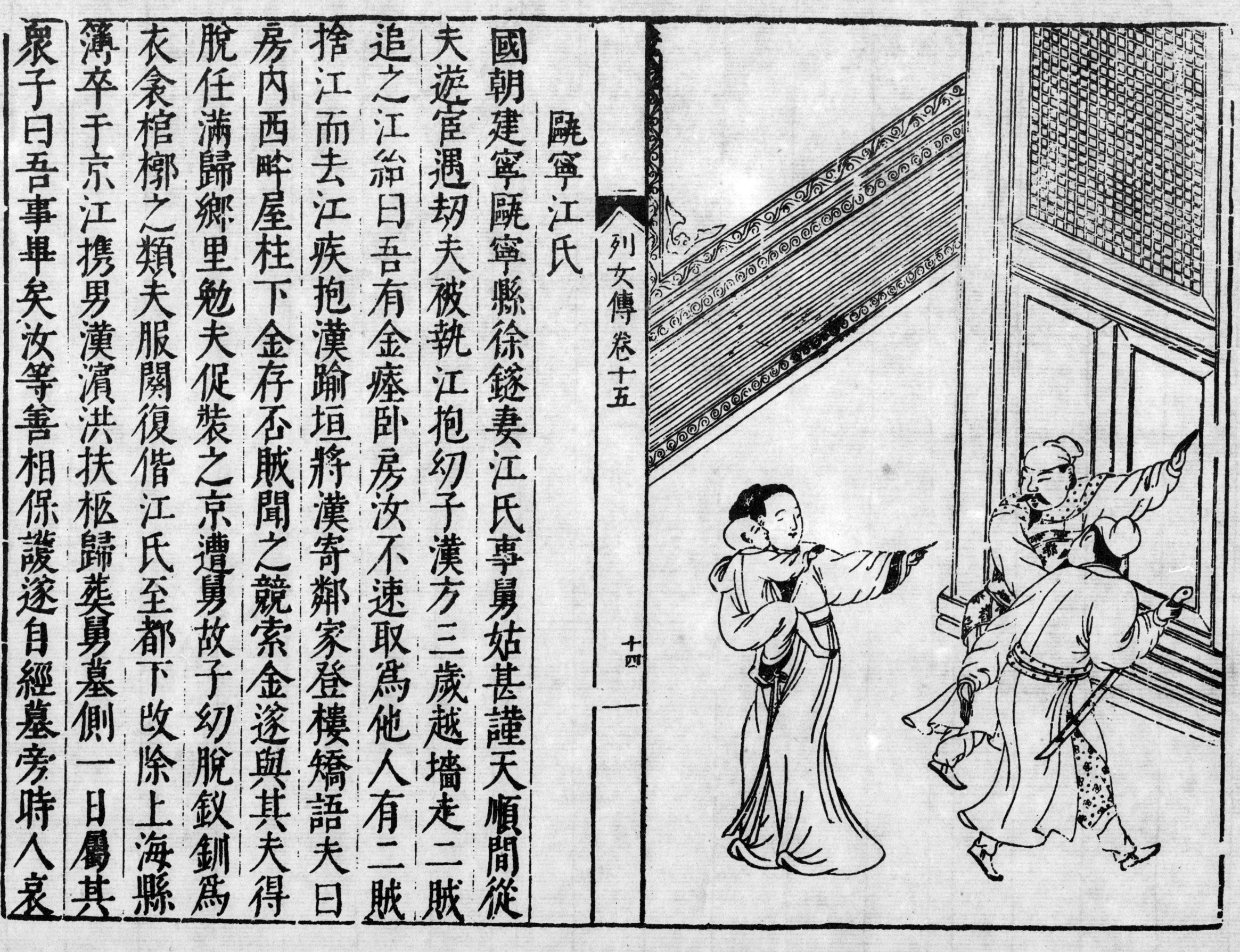

汪曰天下事有經有權權也者稱物輕重而往來以取中者也膠固而不通執泥而不變則不得謂之權故道在於誠實欺詐非道也而欺詐以免盜不害為能權道在於死節苟活非道也而苟活以撫孤不害為能權如必以死為貞矯激輕生之婦將奔走焉其於中道詎得無剌繆哉顧權非聖人不能用與立者尚未可與權也又何望於婦人女子是宜江氏於此偶合於遇盜之日而卒倚著於自經之時盡夫雖死有子可從則道在於守夫之子可以無死而夫死有子可從則道在於守夫之子可以無死而死安所稱權然而不害為女婦之懿軌矣

方氏細容

國朝方氏細容歙呈坎羅中正之妻也年十七歸中正時曾王姑暨王姑尚在堂老病不能舉止方氏供糜粥給藥餌靡敢怠迫二姑相繼以天年終則傾奩豪佐喪事以紓姑急姑故屢弱弗任勞二叔呱呱戀褓祇方氏悉孩之代姑撫育如已出居無何中正客死湖陰計聞方氏勺水不入口慟絕者屢扺以欑歸必相從地下越七日家人奉柩歸窆封樹之方氏仰天飲恨曰吾事畢矣客向舅姑寢所拜稽辭謝遂以是夕引繩自經適爲女娘所覺急救之家人悉起取水灌之既絕而甦舅姑

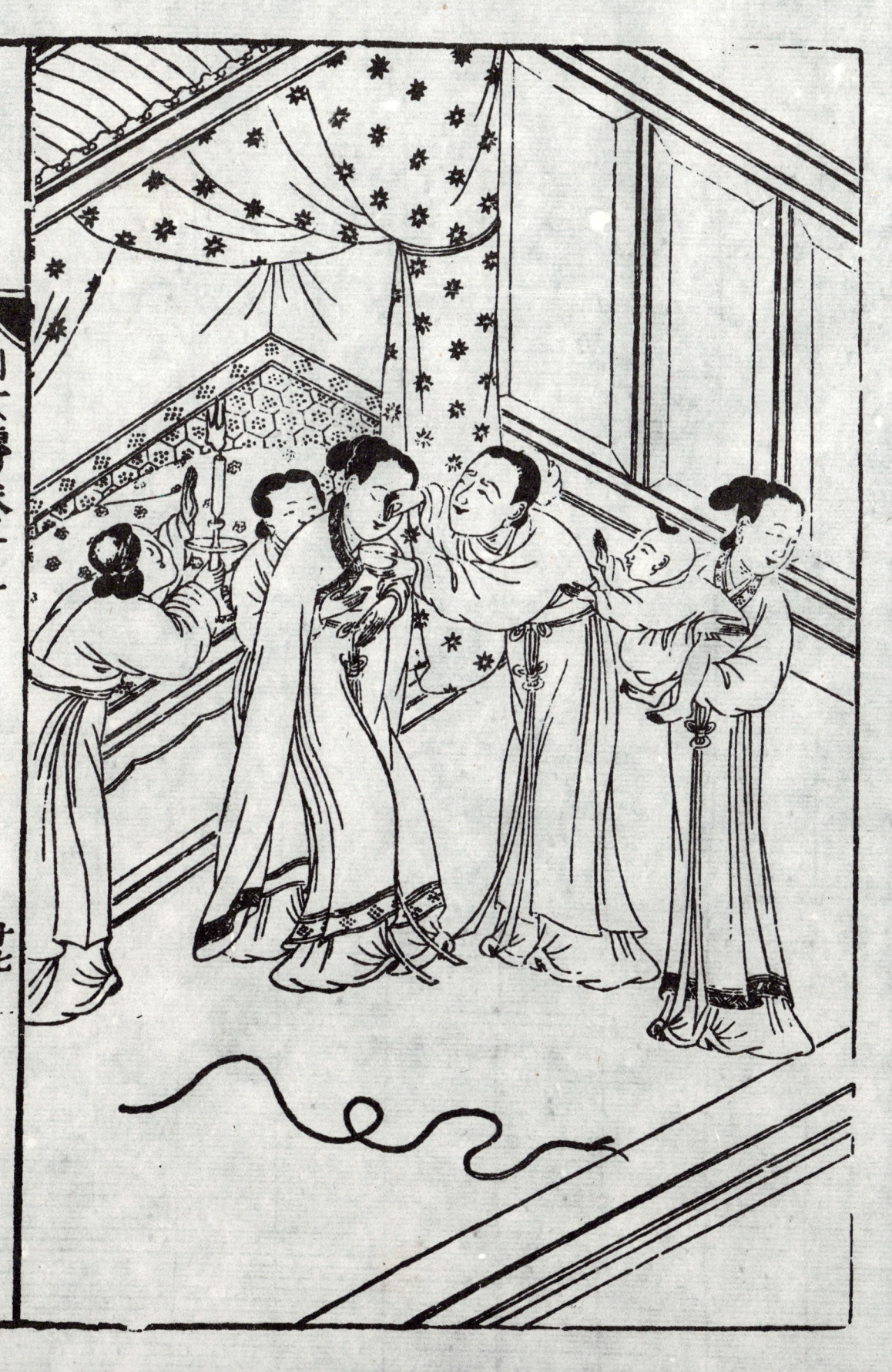

方氏朝刺繡夜績麻以給二人甘旨及殁喪葬盡禮毫無怨容當道上其事表為節孝婦君子謂方氏能矯激之行有合乎女道之中傳云慷慨赴死易從容就死不得弗獲已遂一意養舅姑強食哺子顧家日就窘人何復栽此憂請先新婦死因命家人嚴守婦方氏求旦暮填溝無所憾瞻兹黃口子焉誰恃而能獨生我二未亡人存兒如綫之脉新婦必欲捐生從兒吾白頭者前泣謂方氏曰無祿誤殁新婦幸有遺孤願新婦勉稱

義難此之謂也

汪曰婦身殉夫有可以死之道有可以無死之道故道在於死則求生為害仁而道在於無死則死為傷勇此惟知道之君子能決擇焉乃方氏見及斯矣方氏產名門歸望族內教所漸宜非一日故能審處婦道之中彼誠知一死則名隨目死易立孤難也然而重傷舅姑之心終缺舅姑之養則所尤重又不在於徒死矣夫丘故隱忍圖存以鞠荆布當數十年之茶蓼送往事居艱若萬狀甘心於其所難可不謂賢矣哉郡中固多節孝婦兹其傑然者矣特蒐列之俾得與古幽媛孤嫠並垂不朽

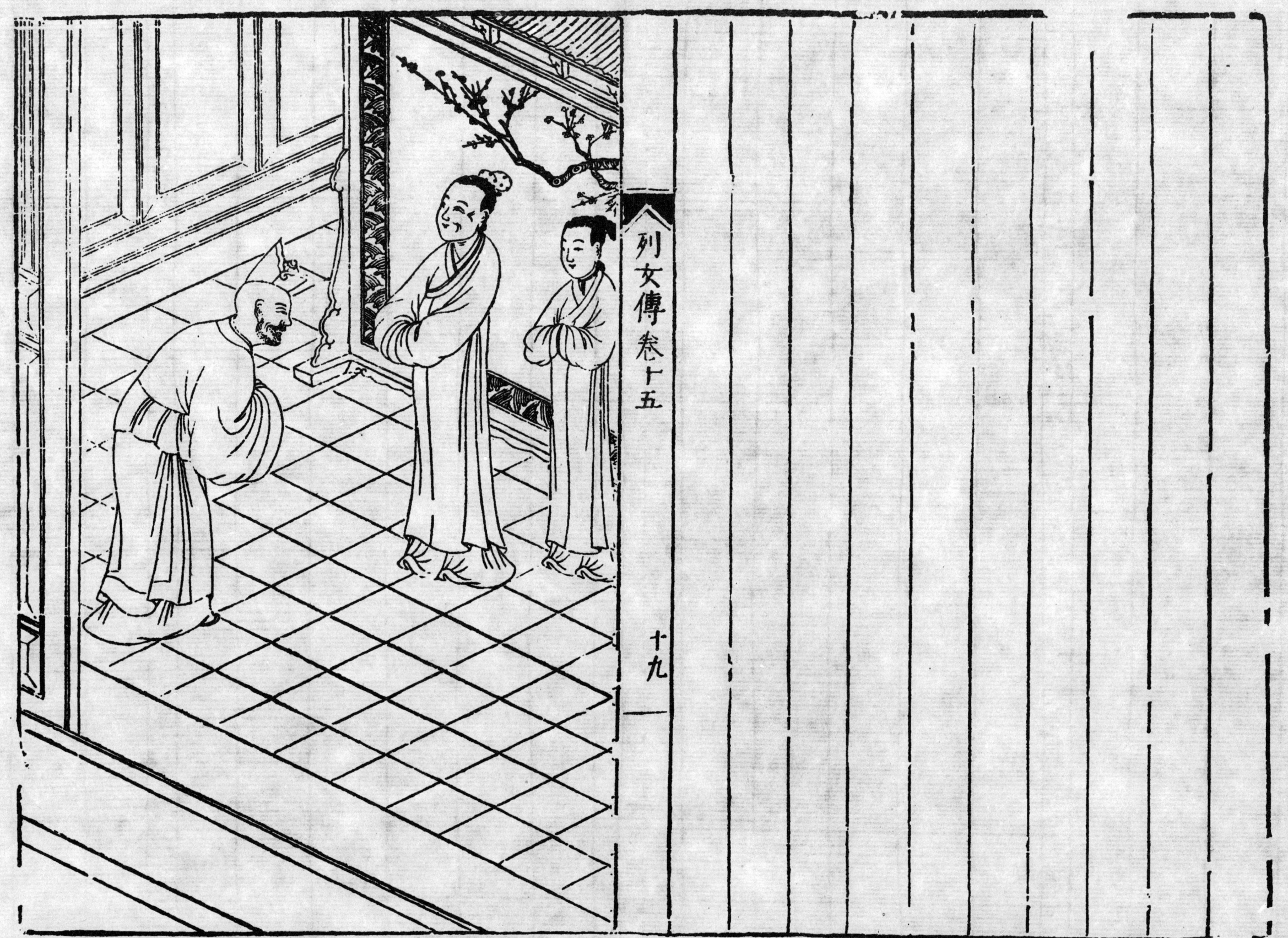

姚少師姊

少師姊者太子少師姚廣孝之姊也性端嚴不喜音樂褻劇人有過輒面責之不少貸焉廣孝嘗戒之曰汝既為和尚當發慈悲心蓋知其心之好殺也及廣孝預靖難王師威武奮揚渡江後諸大臣不免誅夷之懼姊聞之嘆息謂人曰和尚慈悲當如是耶後廣孝進爵太子少師承命往賑蘇湖等郡遂還吳往見姊姊拒之曰貴人何用至貧家為不納廣孝乃易僧服往姊堅不肯出家人勸之姊不得已出立堂中廣孝即連下拜姊曰我安用爾拜許多耶曾見做和尚不了底是甚

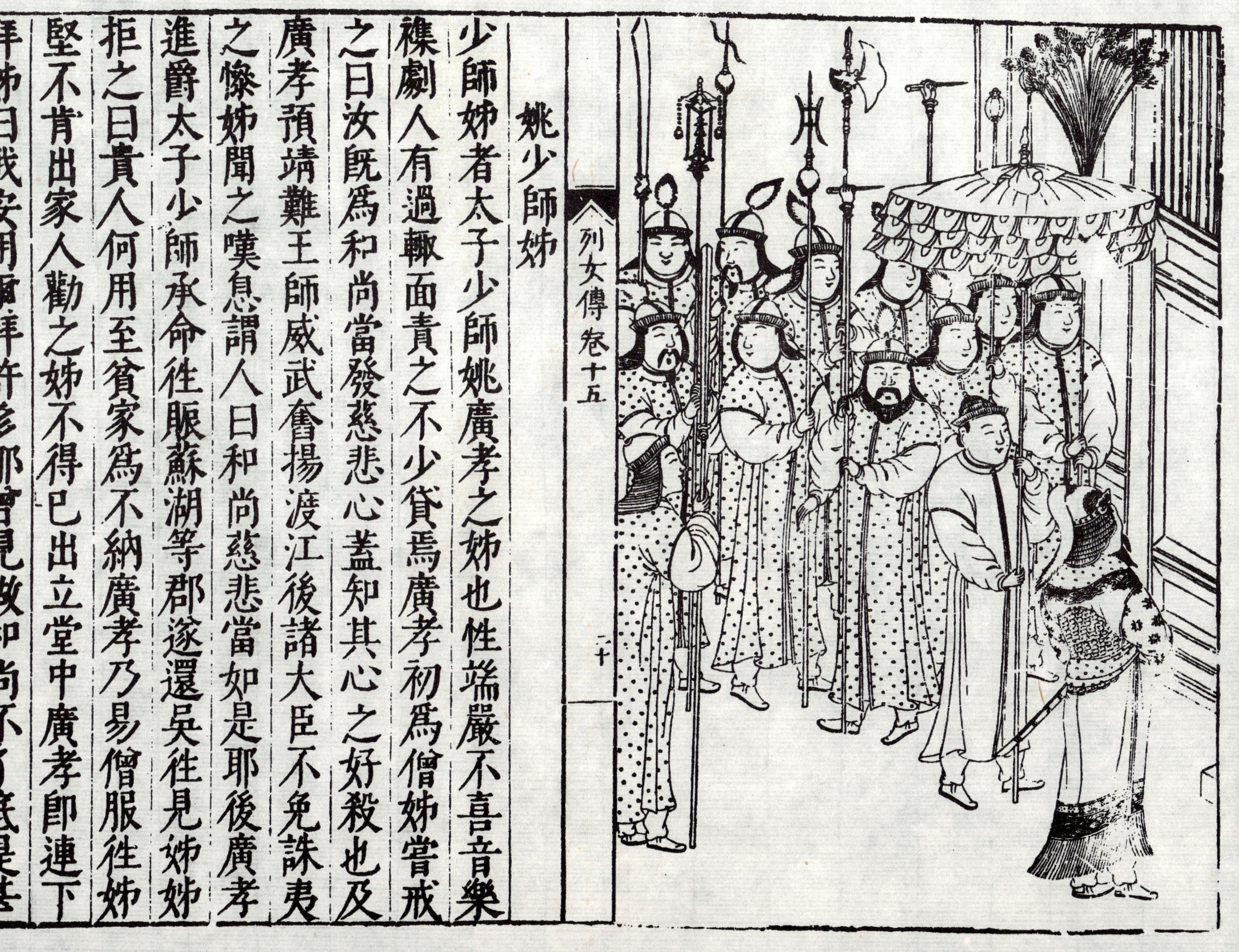

好人言畢遂還戶內不復再見君子謂姚少師姊之賢
而正不役志於富貴焉詩云匪面命之言提其耳此之
謂也

汪　曰昔聶政之姊以死顯弟之名梁公之姊以
身諷弟之失今姚廣孝之姊亦能直言以正其弟之
非三氏姊皆有聲於時有聞於後姚與狄志行略符
猶賢於聶且見其浮雲不義之富貴前與癡姨同也
至世宗時追上文皇祖號而罷斥姚廣孝從祀使祀
大興隆寺殊快人心則知廣孝當日之事其不滿於
人心者即其不慊夫姊意者也

解大紳女

解大紳之女翰林周是修之子婦也建文之難周是修與楊士奇解縉約同死節已而士奇縉背約獨周是修死之其子以父死事編成縉因欲離昏女弗從自幽一室中塞其窗戶止留一隙寶可通食飲日獨危坐不事妝飾洪熙元年盡釋建文忠臣之家屬是修之子乃得放還女始出完聚君子謂解氏女能全節義孟子云父不得而子此之謂也

汪女

曰忠臣不事二君烈女不更二夫二君之事不在縉則可二夫之更在其女則不可此賢不肖之夫

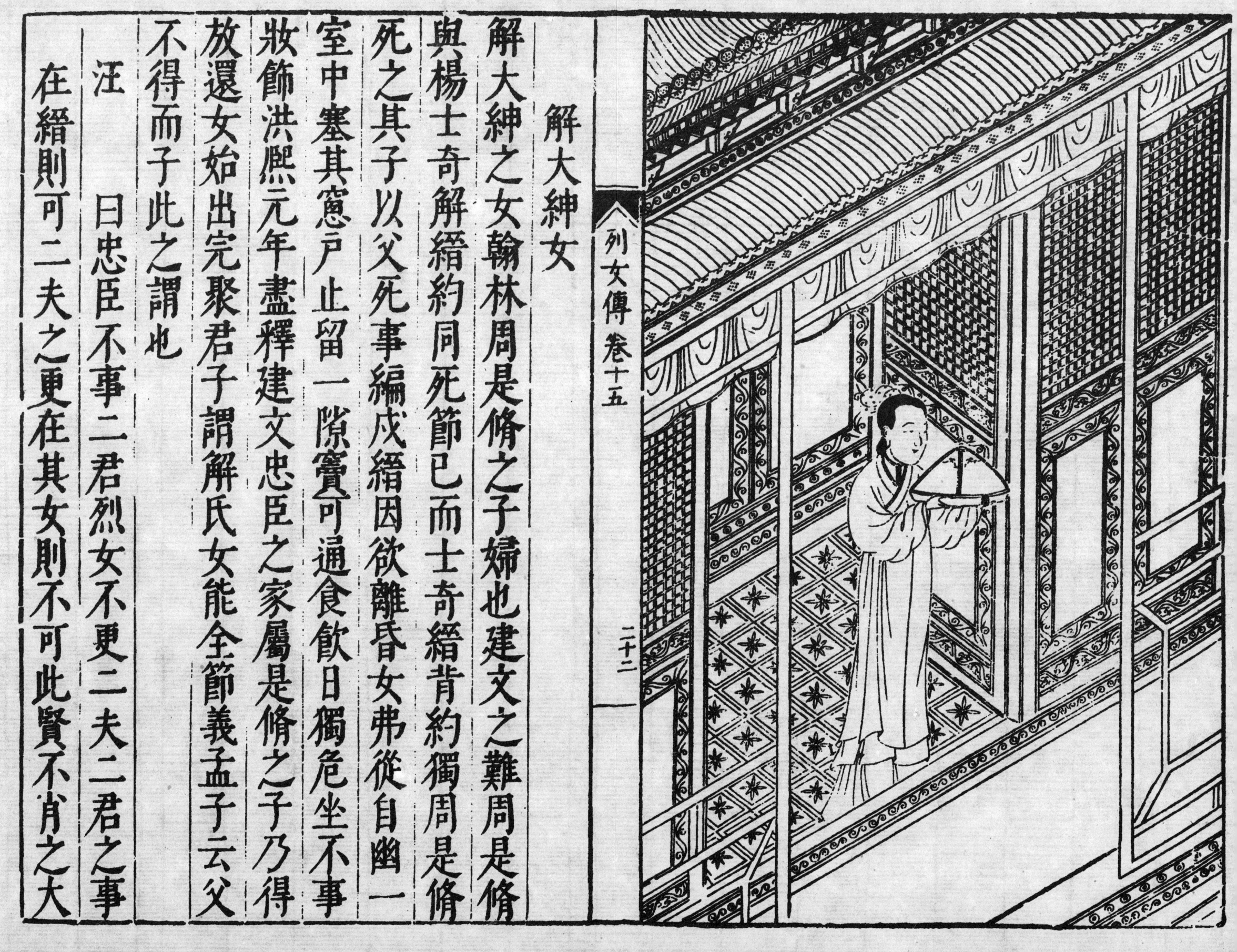

較也謂才昌稱爲周翰林縱過於忠一死可塞妻經
遠成盖其罪也緪不知爲救而欲絕昏或亦無顏承
斯姻眷耳身既負約復欲其女之渝盟所謂不能行
於妻子者令得以父而奪諸其子性善之言爲無驗
矣惟其不然此解氏之名宜與裴氏淑英共敝天壤
也

解禎亮妻

禎亮妻者狀元胡廣之女解縉之子解禎亮之妻也永樂初縉廣侍燕於文淵閣文皇曰縉廣少同業仕同官今縉既有子廣宜妻之以女廣俯首曰臣妻有娠然未卜男女文皇曰定生女勿疑矣越數月廣妻果生女遂訂盟既而縉遭讒死舉家戍邊女廣歸而禎亮行矣途數年父母欲令女改適女厲聲曰薄命之上主之父面承之一與之盟終身不改背皇上主之父面承之一與之盟終身不改生為遂竊入室以刀截耳及家人覺之而往救已血被兩頰與議遂寢逮仁廟時禎亮舉家召還女乃歸解氏

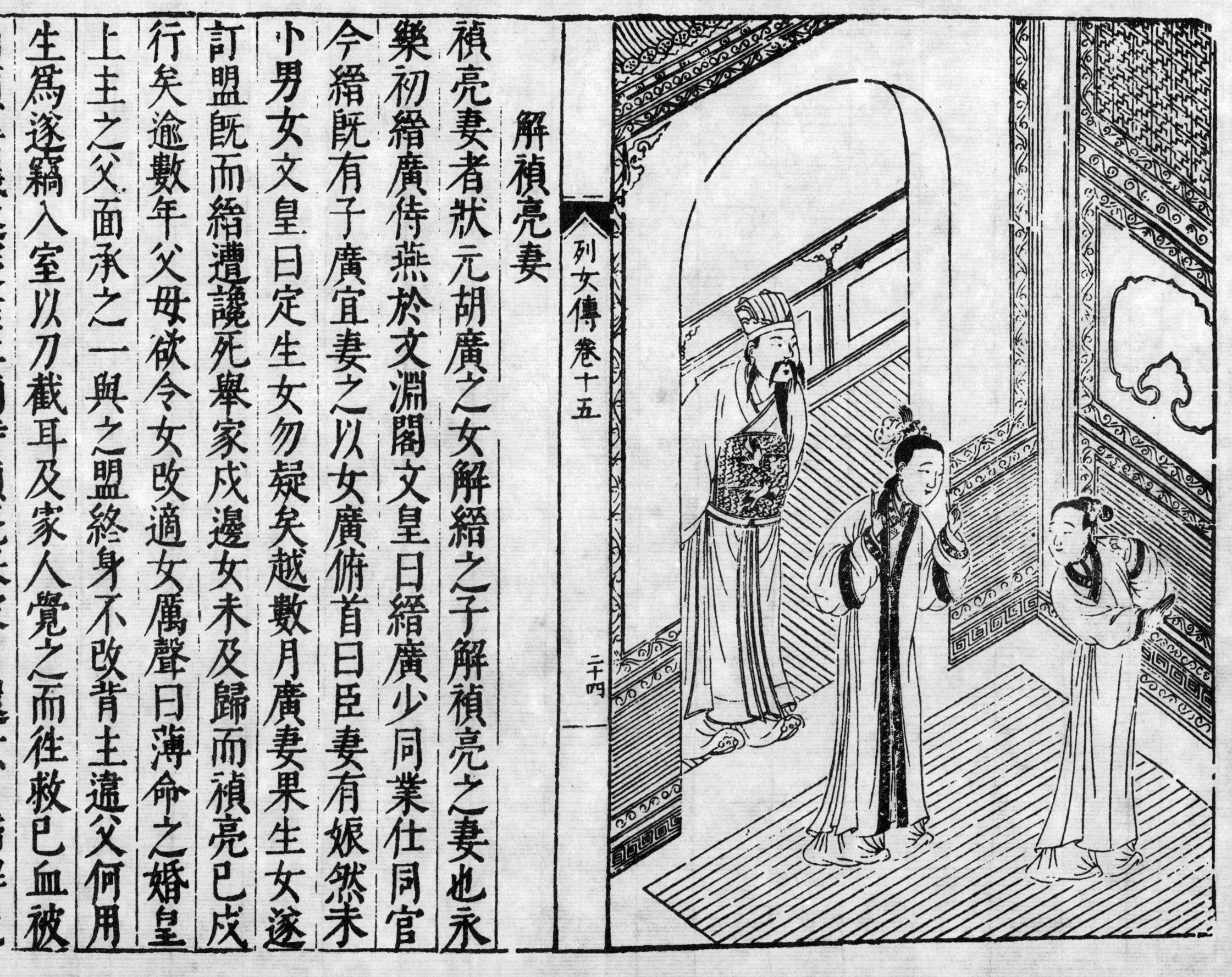

事姑徐氏猶極孝謹云君子謂禎亮之妻得從一而終之義詩云我心匪石不可轉也此之謂也

汪曰縉廣學同業仕同官而同一心術同一節行又同有是貞女也奇矣哉漢王良負盛名而復有王良能死節漢胡廣號中庸而茲時復有胡廣如合契又大奇矣哉縉之不齒於士論也視廣尤甚既自有愧於其女益復有愧於子婦死者如有知也如何顏而享斯蘋藻也

節孝范氏

汪曰婦之於夫能死非難善處死為難故孝不滅性節不苦貞乃為契乎大中之致藉必斷脰決腹一瞑以為快此奇詭之行即皎皎有聞而以躋諸中庸無當也余嘉范氏婦賭節孝之行事可術焉

節孝范氏蕪湖人年十八歸海陽汪世衡世衡字仕齊號倚南慷慨慕義人也賈湖陰食客門下百餘人范居中贊畫曲折靡弗中機宜仕齊甚任之然善論諷守正不阿每仕齊督過諸從事輒從中察當否可不則潛以愉色施易之仕齊以斯益重焉微辟諷罷之否則潛以愉色施易之仕齊以斯益重焉

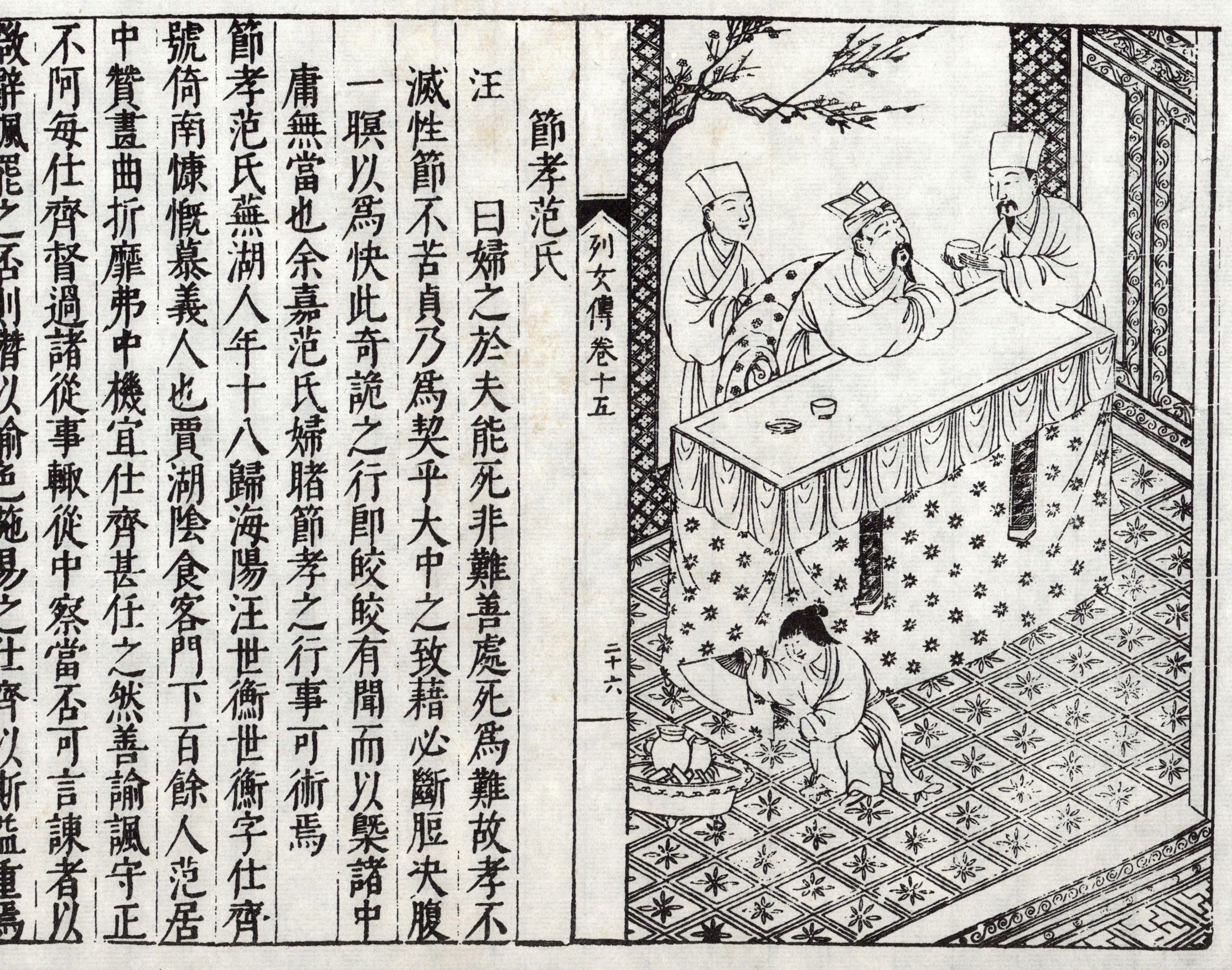

仕齊室程氏未有所出旋納左氏姬舉二子
已又就湖陰納范范生二女左氏蚤逝范視二子若已出
二子亦陶仁浸義惆惆無間言不自知為左出也仕齊
病湖陰范日夜侍湯藥不交睫者三月病益劇仕齊張
目視范脫有不諱是無奈若何范跪而嗚咽謂婦從夫
戕也妾何難以巾櫛侍夜臺第願徹天之靈輸妾年以
禅主遂齋戒晨夕焚香籲天與其速奪主也無寧速奪
妾乃潛刲股以進病果瘥仕齊爰擇宗兄之子廷謐後
范居閱五月無恙也既而歸省復如湖陰則病大作范
迭更醫不効擗踴絶粒蒲伏牀前請歸一謁程蚤得相
從地下仕齊戒勿行曰若今非可以死若獨弗念囊所
為立後意乎且吾業由湖陰起即歸骨海陽魂魄猶時
之湖陰也若第為位哭歲時朔望弗忘戶祝則若無子
而有子吾雖歸猶未歸願適矣必欲相從吾視夫可
含也范感其言而止君子謂范於是乎知所處
國馬氏曰仕齊公生平勇於義急人之阨濟人之窮
捐骸瘞骼建梁造路善行未易縷指王衛輝狀之為詳
其得正而斃也近屬有惜公者謂公仁心愿質千里頌
義而曾弗躋中壽天之報施善人顧若爾耶公瞿然曰
不佞無善可稱抑患善未至也人生五十已弗言殀或

且不當得而得此於分侈矣天之眷命戀矣願諸君
勵於善愼母鑑不佞而自沮也昧其言行善淫
天人禍福之際見之審矣愚用是謂公之喜讀書習典
故夫人能也睍睆會徵貴賤夫人能也部署有方籌畫
中度夫人能也至惇倫樂義惟修德爲競競孝恭一節
始終無間父諒其誠兄服其義子蒸其化茲其人登庸
庸碌富都那堅能延跂而請其外藩焉者是宜范氏
於斯親炙顧化請代於前受遺於後以順爲正而以中
爲歸節孝兩足嘉焉不激不隨范於是乎加人一等矣

王素娥

國朝王素娥號蘗屏山陰王眞翁女也生有淑德長能詩文尤曲盡女工年十七歸胡節節以吏曹死北畿素娥誓不他適年四十一卒嘗有黃昏詩云堦下蛩吟又暮秋倚欄獨立恨悠悠幾多心事三年淚忍向更深枕上流君子謂素娥能全其節易云安節亨此之謂也

汪曰蘗有清苦之味人以清苦自持則謂其有水蘗聲顧不堪此苦者則唾棄之不暇而苟甘此苦者則慕悅之不勝亦人之志趣何如耳王素娥以蘗自號識其清苦之是甘矣信其淑德之固有矣其嫻

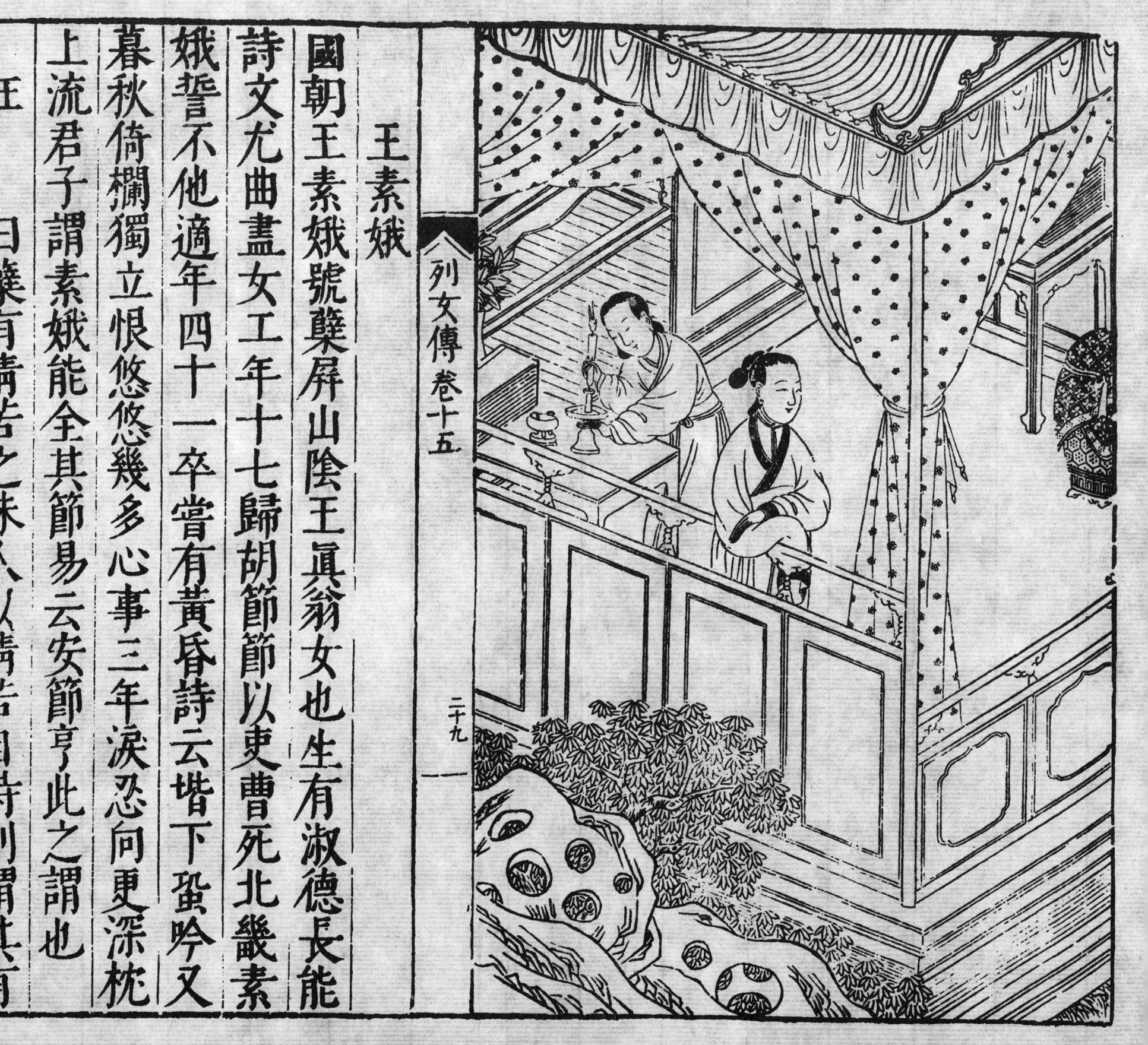

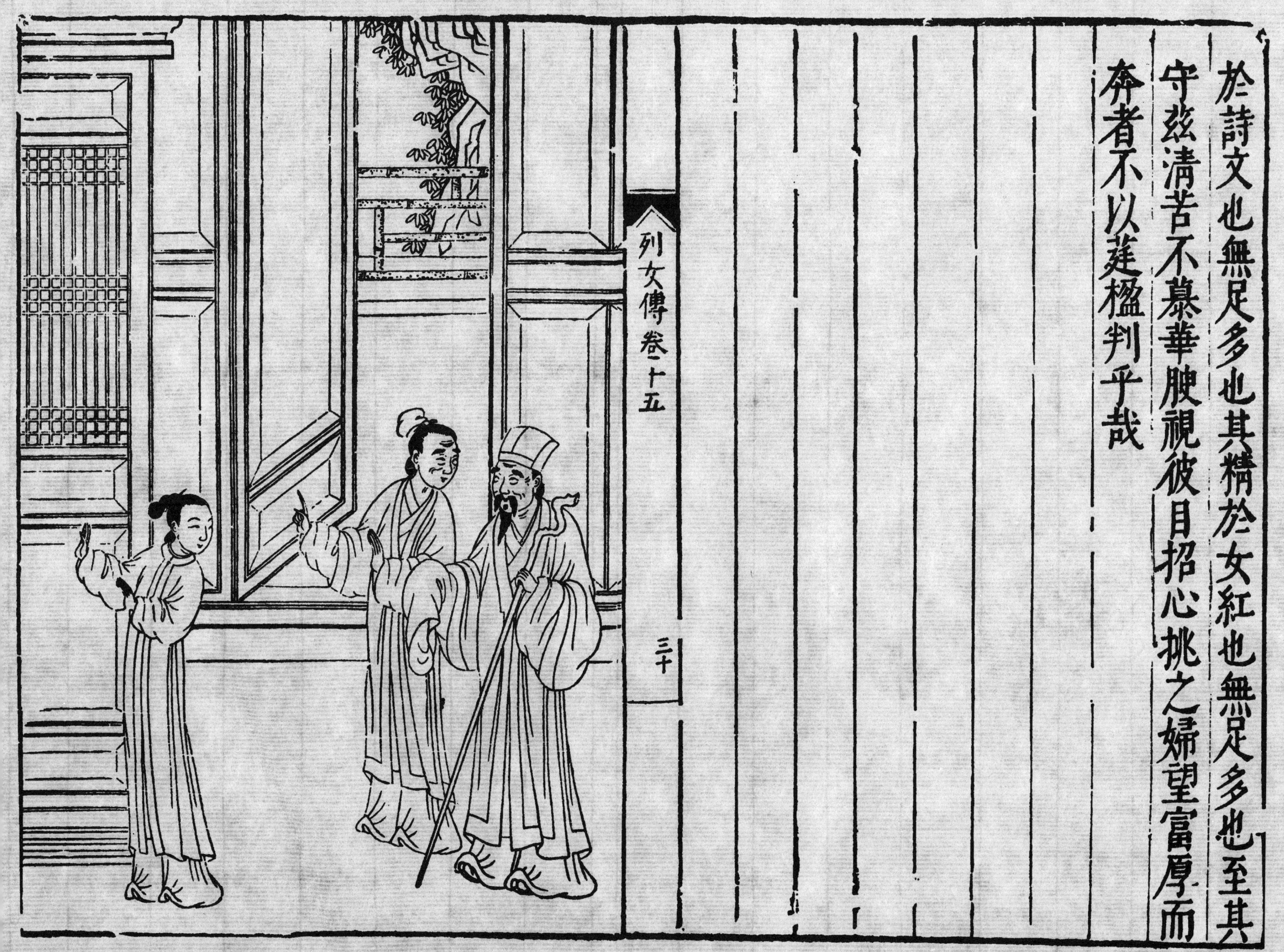

於詩文也無足多也其精於女紅也無足多也至其守茲清苦不慕華腴視彼目招心挑之婦望富厚而奔者不以莛楹判乎哉

程鑑之妻

休寧富溪程鑑之妻竹林汪氏之女也年十七歸鑑事翁姑至孝姑嘗病幾殆鑑惶懼焚香祝天求以身代汪曰汝惡能代母惟婦可以代姑耳是夜割股作糜以進病尋愈鄉間亟稱其孝鑑嘗閱卷嘆曰賢哉婦也汪問此何書鑑曰此吾門所紀節婦行蹟也汪曰婦人執節常事耳奚足為異隣有婿婦改適者鑑歸語汪曰某今以為其人婦矣汪曰婦人不幸遭此有子者當忍死以撫孤無子者當速死以相從而甘干改嫁會禽獸行也鑑曰是殆有難能耳居逾三年鑑商遊松江溺水死汪聞

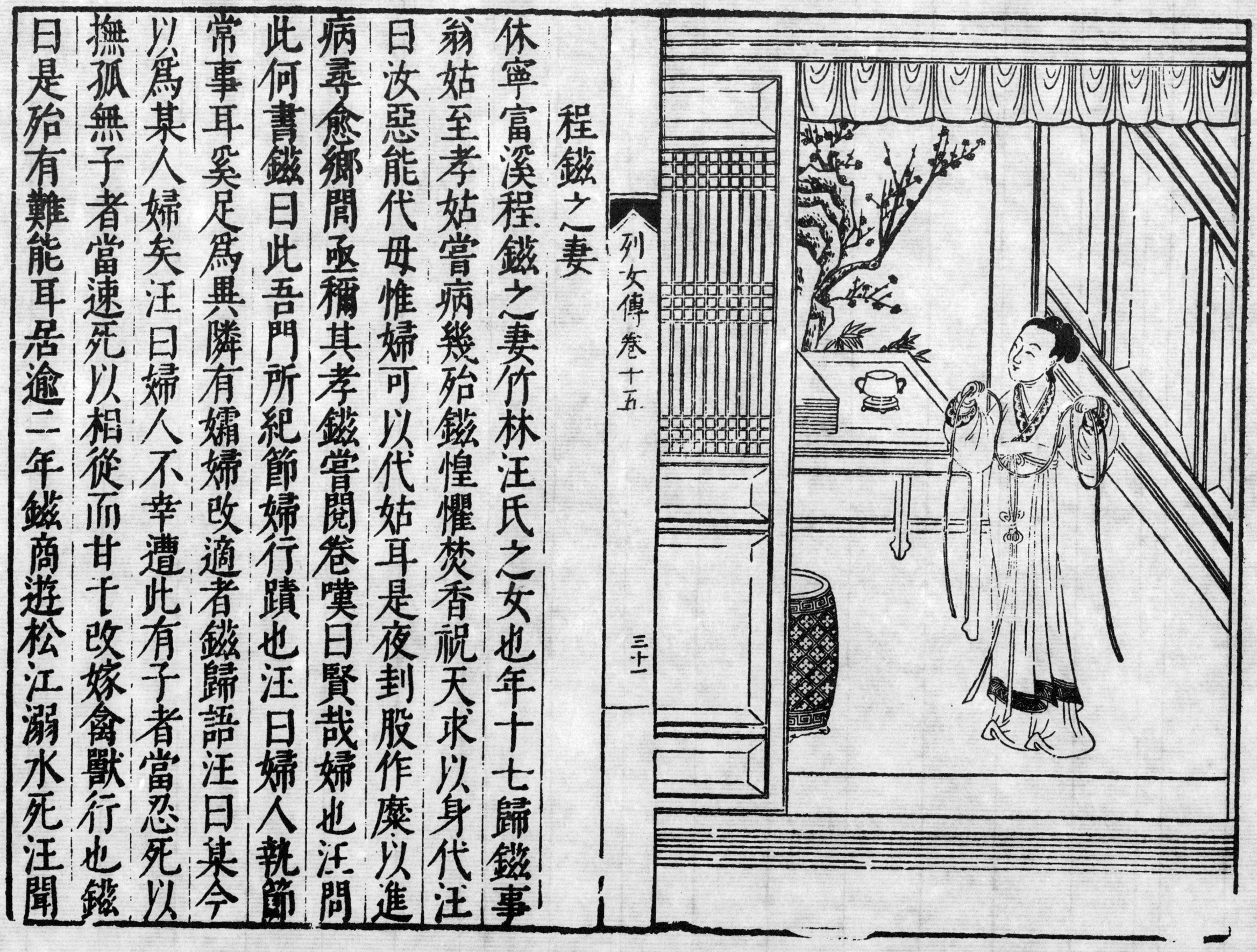

訐慟絕而甦者數四既而嗚咽泣謝翁姑曰夫既不幸
妾何能獨生今當踵入冥路求與俱矣舉家驚懼嚴守
之汪乃詐言夫襯未至吾猶未即死也防之少懈即自
經而死遠近嗟惜之君子謂程妻貞而固詩云無言不
酬無德不報此之謂也

汪 曰春風噓桃李乃松栢不爲歲寒改柯何者
其貞堅素定也我顯祖唐越國公起于績之登源而
梁程忠莊公實留歙之篁墩故郡中有十姓九汪之
諺程亦不亞汪爲汪程之衆幾半吾郡故傳所紀錄
二氏爲多程鎰之妻吾宗女也從一不二其志先定
故視執節爲常事以改適爲獸行則當其六平居情見
于詞其所病乎人者必弗蹈於已矣卒以夫亡與亡
慷慨赴死不忘平生之言乃信昔所談許非苟言之
實允蹈之者也

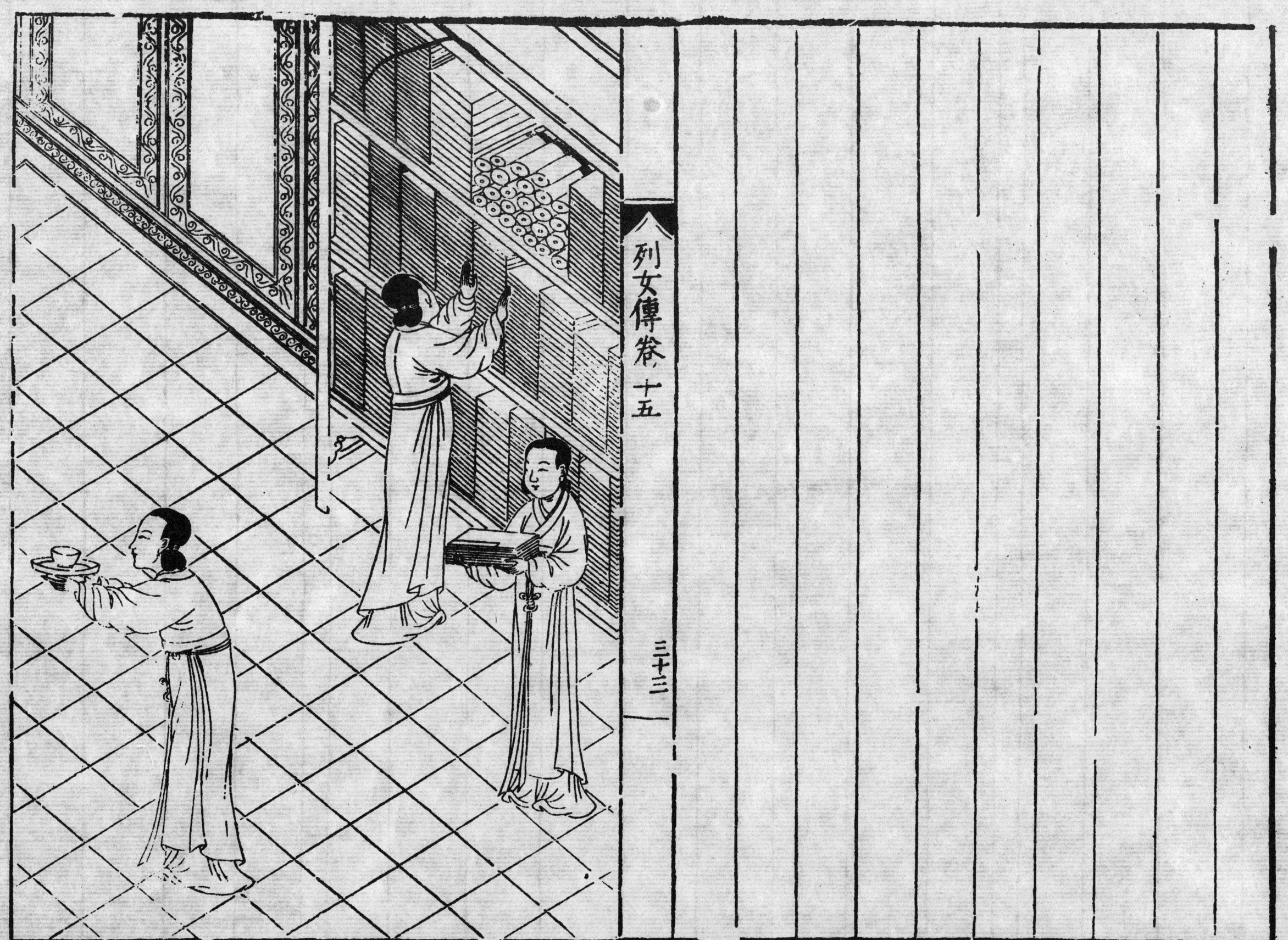

鄒賽貞

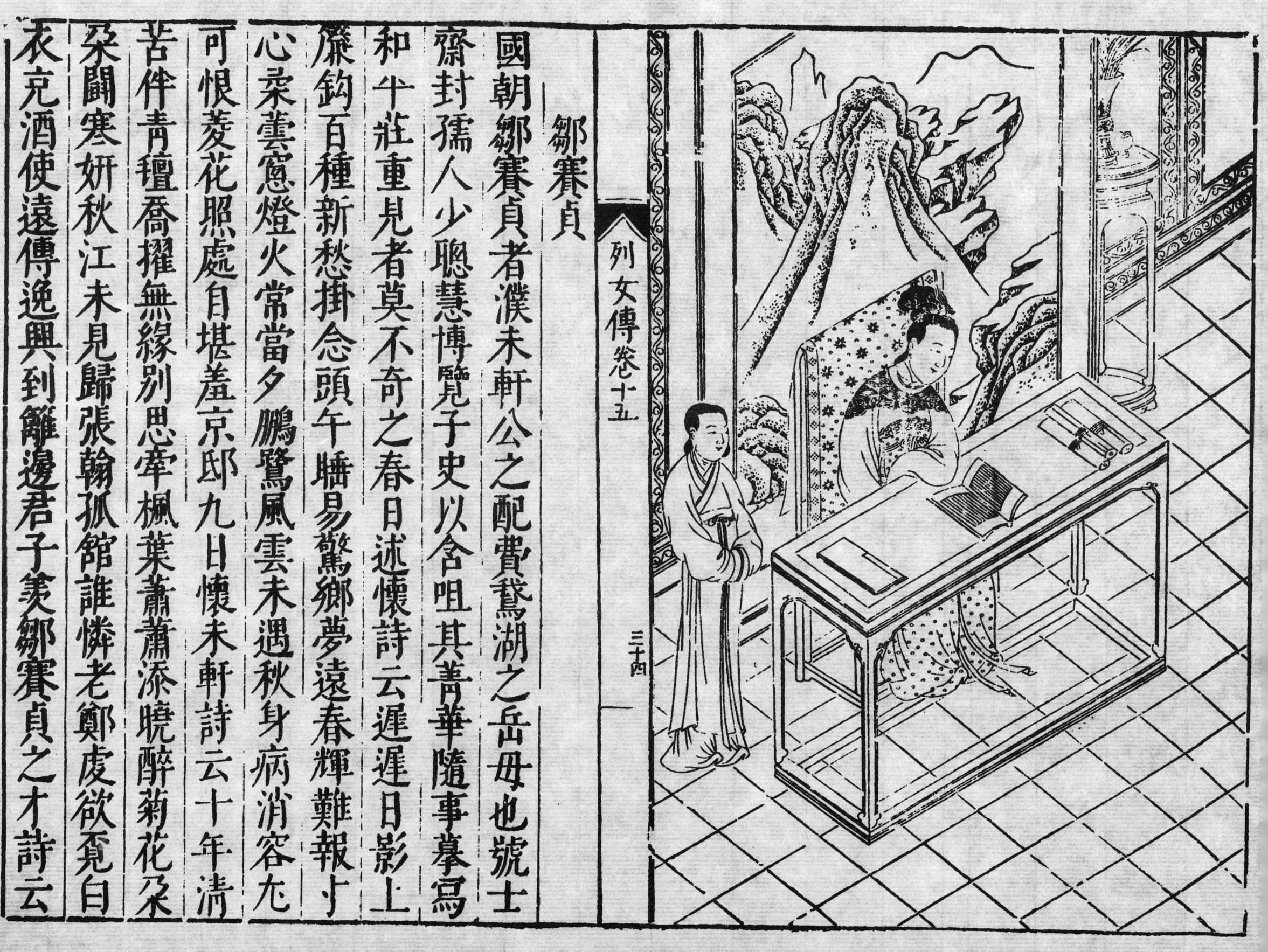

國朝鄒賽貞者濮未軒公之配費鷲湖之岳母也號士齋封孺人少聰慧博覽子史以含咀其菁華隨事摹寫和平莊重見者莫不奇之春日述懷詩云遲遲日影上簾鈎百種新愁掛念頭午睡易驚鄉夢遠春輝難報寸心秋雲窓燈火常當夕鵬鷺風雲未遇秋身病消容可恨菱花照處自堪羞京邸九日懷未軒詩云十年清苦伴青氈喬擺無緣別思牽楓葉蕭蕭添曉醉菊花朵朵鬬寒妍秋江未見歸張翰孤館誰憐老鄭虔欲覓自衣克酒使遠傳逸興到籬邊君子羨鄒賽貞之才詩云

盖不懷歸此之謂也

汪曰唐世女婦類能詩今則以筆墨匪閨閫事
知書者且不槩見刻詩賦乎此雖以女德之所不載
習尚致然亦其資性殊也鄒賽貞獨能是是足稱於
世而列於辨通之林矣天生俊英愚婦固難捧心效
顰而企其涯涘也

列女傳卷十五

三十五

韓文炳妻

國朝黟縣韓文炳妻汪氏年二十二而寡事姑孝嘗割股以療其疾弘治間奏聞旌表君子謂韓氏婦能以青年勵節而其孝尤足多焉可以風矣易云介如石此之謂也

列女傳卷十五

三千七

台州潘氏

國朝浙江台州潘氏山東督學潘留鶴之女貢士裘西川之妻也善吟詠君子謂其有幽閒淑女之風非特婦人之能言當不在謝希孟之下哭夫云不幸我夫殞帝州扶棺千里登勝愁只知誦讀頻勞力誰料功名未到頭父母恩深安得報夫妻情重幾時休西川面目何由見腸斷西風血淚流君子謂潘氏以高才而值奇數孟子云莫非命也順受其正此之謂也

列女傳卷十五

葉節婦

葉節婦海陽李功甫敏女也幼閑父教兼通史籍年十七歸葉長君滄葉好儒李佐以儒術踰年葉寢疾李躬藥爐脩累月不交睫疾轉劇李時已妊葉謂李曰之脩短天也若將何以事我李拊膺悲號婦人之職一而終願相從地下以事君則叩天自誓葉曰不然吾二人在堂承懽之托辱在於汝且幸有遺腹若男也則撫諸孤以奉禋祀吾猶有不亡者存雖不相從地下吾寧矣

程文矩妻

漢中程文矩妻者同郡李法之姊也字穆姜有二男而前妻四子文矩為安衆令喪於官四子以母非所生憎毀日積而穆姜慈愛溫仁撫字益隆衣食資供皆兼倍所生或謂母曰四子不孝甚矣何不別居以遠之對曰吾方以義相導使其自遷善也及前妻長子興遇疾困篤母惻隱自然親調藥膳恩情篤密興疾久乃廖於是呼三弟謂曰繼母慈仁出自天受吾兄弟不識恩養禽獸其心雖母道益隆我曹過惡亦已深矣遂將三弟詣南鄭獄陳母之德

列女傳卷十五

四十二

俞氏雙節

上海任仕中妻俞氏字淑安年二十一而寡女甫二歲一男生五月姑先夫卒舅仕遠方家貧無依親戚咸勸之再適俞氏斷髮自誓復強之俞氏欲自到眾懼而止紡織紝絍教子女至于長女適俞邦用邦用亦早卒所親憐其貧勸之再適女曰我再嫁俞氏祭祀誰奉之且辱吾母寧餓死不改節乃歸與母同居守志有司上其事詔旌所居曰雙節之門

汪曰天下惟節義易以感人然而節義所在母不得而與諸子亦不得而奪諸其子盖於俞淑安之

母子見之淑安以拷節自持期以自定已爾非期其女之顧化也然而父卒化焉不屑其身卽不愧其女之節緣母而有感母之節因女而益光非是母無以有是女非是女無以繼是母雙節之旌固知不以加於匪人也

草市孫氏

國朝草市孫氏歙松明山汪永錫之妻也永錫家故貧傭人賣餅為業娶孫氏顧甚莊居數年永錫病瘵及病華蒲伏據床語孫曰吾病久賴子以迄于今願天授嘉耦以答子勞吾不能報子矣孫痛哭曰君即不諱竊計必大事畢而後從君嗟乎君言貳妾決以信君心無問後事永錫執孫手曰子言及此我無他腸子姑待我永錫兄永祥無能明其不貳耶妾寧無蚤死以事永錫於九原不察寧賴人也宣言曰彼何能死卽病者死必嫁之孫遂飲藥先永錫十日死蓋嘉靖巳丑冬十月上旬云

汪曰永錫與南明公同里閈南明公稔知其婦行慨弗得人以表之而懼其終於湮沒無聞也故著七烈傳首稱載之以斬垂不朽此非以私其鄉人蓋亦節足紀為夫富則相守貧則相離人情乎孫氏不厭永錫之貧躬扶永錫之瘵一言自决先夫隕身寧有所感奮矯強而然實其天性之貞純也貧而彰名於後閈明公之力為多

董湄妻

國朝海寧董湄妻虞氏少慧知書頗善吟詠年十六歸董甫兩月而湄卒痛絕欲死以殉家衆防之遂不得死父母惜其年少勸女再適女不應吟菊竹二詩以見其意其菊詩云移得春苗愛護周柴桑無主為誰秋寒芳甘抱枯枝羞隴西風逐水流井上竹詩云一片貞心古井泉清寒徹骨自堪憐相看歲暮青青色歷盡冰霜戴一天乃刻木為夫像晨昏事之年五十餘卒人皆稱為節婦

汪曰古有刻木為親像者史策艷譚之婦之事

夫猶子之事親也夫沒而刻木爲夫像則自海寧虞
氏始虞氏知書能詩其於殉夫之義講之熟矣夫死
而不即死者以防守之嚴而不得死也彼肯以芳香
潔贄清勁貞標逐水隨波而改節之不顧哉故以其
志節之堅託之菊竹之詠菊竹並歷冰霜操守愈厲
而以斯自况足占其晚節馨香歲寒清徹盈四十年
如一日也詎獨諷誦二詩得其詞藻之工已乎夜明
空音世所共寶有不羨其才高其節者非情也

列女傳卷十五

四十八

鄭瓛妻

國朝鄭瓛歙長齡橋人妻汪氏汪自信行徙居長齡橋
而汪天貴女歸鄭瓛居數月瓛客死廬州女聞而慟絕
者三誓必死會姑病女歡泣事姑姑亡女求自盡家人
日夕護之不得間嘉靖癸丑正月六日家人悉出觀燈
女夙巳紉褵衣自經死年二十耳君子謂鄭氏婦爲貞
烈孟子云舍生而取義者也其鄭氏婦之謂乎
汪 日太函氏謂長齡之死乃在弁年奇節也夫
既無幸義不獨生設有子可依是宜無死而子未生
矣有姑當事亦宜無死而姑既亡矣苟活復奚待焉

生也不偕死必履信燕爾新昏奄忽同盡寧甘溝瀆
名義賴以扶也懿厥哲婦心口相違夫肉未寒倖已
更鄉覩茲不有靦顏平哉

張宋畢妻

張宋畢之妻邑人甄氏之女也甄配張三載其夫卒生一子甫五歲亦卒獨遺姑在子無一親甄事之稱孝竟嫡守絕外念或有以難病之者甄作歌以自矢焉歌曰

泉流不歸山雨落不上天妾心死不回金石無全堅白日經中街飄忽沉西海妾心日不如長夜瞳瞳光不改明月懸清輝三五八圓又缺妾心月不如一圓耿耿無虧時妾心一寸鐵不與紅爐滅妾心萬鈞石不觸洪濤裂妾髮可剪妾頭可截妾心之白不可涅憶妾二十春結髮事良人焉知三載皇天傾羅幃帳幕生素塵懷

中五歲見水上浮漚白髮蕭蕭垂老親綠衣零落空
悲辛吾聞陳孝婦夫死養姑心愈固朱幢入奏冊書求
黃金北斗高萬戶又聞杞梁妻一哭梁山傾精神變天
地黃土非無情君不見章臺女傾城華去年嫁東隣今
年歸西家顏色皎皎如桃花桃花貪結子紅顏不惜污
泥沙回首天漢上雙鳳縹緲凌紫霞蓬萊仰面空咨嗟
書罷大泣益勵其守而事奉其姑朝夕惟勤終身不愧
其所歌云君子謂甄氏逹於辭詩云永言孝思孝思維
則此之謂也
注曰近有豔婦其夫情愛狎昵繾綣綢繆
若膠漆之不可別然無何而其夫病矣是婦其豪體
供湯藥不頃刻離也日夕嗚咽若將夫亡與亡然無
何而其夫死矣是婦擗踊哭泣喪葬盡禮哀毀之不
勝若將畢大事而即相從地下然俄而一陰陽家憫
無為某所有少年失偶形貌朕麗實與碩人兩相當
碩人盡捨此而就彼何眷眷而受此孤恓為然是婦
初弗應已徐言曰是善為我謀第言之弗早妾心已
有所屬先是付月帖於人矣問誰之為則所延療其
夫疾者也盡醫者診其夫脈謂其疾之不治是婦識

其夫之弗起已懷貳心乃知其哀痛迫切之情期以飾人之耳目者悉屬矯假而非真也以斯較張宋舉之妻天壤絕矣愚重慨焉特舉以形張氏婦之貞烈

謝湯之妻

國朝歙謝湯病狂人也娶潛口汪柳澔女湯狂發囚首跣足遇人輒哆口笑或捽而罵之女安湯舉一子矣其後湯病狂甚湯父玤幽湯別室中女大以為憂伺湯衣食唯謹玤稍寬湯會倭寇薄郡中走寧國鄉人爭入黃山避寇過湯門湯跟蹡從衆人行旋出境迷失道候人捕湯詣太平縣以為倭也掠殺之無何子又死玤察婦必死則遣季女與之同卧起母令目裁女佯以其私告季女曰夫死我奈何復以死畀之季女以為然防稍懈會門外水大至幾及河梁女鑰戶出門詢

李女觀水出門則授季女綸投水死時嘉靖丙辰正月十七日也

汪曰達人以生為寄以死為歸故生順則死安理當死而求生雖生猶死耳謝湯之婦自湛以殉狂夫祭人之妻弗得專美於前矣其視死如歸而以得死為安乎死雖無以神益夫亡無以順承剪志亦求自盡其心已兩壯夫礦節匪附青雲之士難望聲施後世倘斯婦也不遇太函鮮不以河梁為溝瀆也已

東城棄女

棄女者姓萬氏名棄劉復立之妻鍾山公之幼女也生而秀朗遍女孝經及女史列傳諸篇年甫十三歸復立舅姑咸稱其少而知禮逾四年而復立棄時年十六未有嗣且里族原非仁俗或有異議者棄聞之泣曰我生自名家父明經庠序嘗聞夫死不嫁二夫又聞忠臣不事二君烈女不更二夫但堂上三姑無託不卽死耳有子無子吾命也何計邪遂以共姜自矢孝事二姑暇則理諸經懺足不出戶家人雖五尺童子不及面焉一日鍾山公受書太學歸哀女之孀

列女傳卷十六

仇英實甫繪圖

羅懋明母

羅柏丹者胡侍御之女羅雙湖之妻懋明之母也幼貞淑凝靜侍御每奇之爲擇雙湖配焉母歸湖僅八年湖病卒遺姑六十有奇明甫三歲父母慮其年少而難於守有議爲母仰天曰夫婦之義刻骨不可忘再醮之羞瀚海不可洗吾之所以不即死者以堂上白髮無所仰面膝下黃口無所乳哺也侍御聽之爲改容母竟偹約辟纑足不出門者終身如一日也姑嘗病絕嗌獨心腕中微熱母不忍歛越二日夜三鼓盡恍惚間夢一金衣笑貌語之曰汝姑無恙矣適閭帝遣歸之後十五年

卷
十
六

二
一

常去驚覺忙視姑臭有微息亟取湯潤之過其堂上見
燈霧濛濛儼如夢中景狀蓋夢中與語者即其素所信
事金身觀世音也姑竟愈課明以易補邑庠隆慶初事
聞有司南昌縣侯嚴錫扁曰栢舟高節里開號曰迎湖
羅栢舟蓋借其地而言也君子謂明母貞而賢詩云敎
訓爾子式穀似之此之謂也

汪 曰古有栢舟之詩誓不二適乃今於羅母而
復見之羅母之事姑以節課子以慈雖若
嬪道之常而實不當求甚高難行於此之外焉者蓋
彼以待御之女講貫有素故克脩帷薄仰事俯育婦
道如是而止彼亦止乎其所可止詎必過爲皎皎之
行以求有述乃爲愉快乎哉邑大夫能旌表以風也
識政之所先矣

列女傳卷十六

四

陳宙姐

陳宙姐長樂陳岳伯孫女也幼涉書史許聘里中黃長史孫男一卿嘉靖末倭冠至宙姐從母匿岩穴中恒懷一刃衣中以需死計母大詫及隆慶初年冠平歸於黃一卿一卿負奇抱有聲膠序陳沾沾自喜有聞鷄斷績之風居逾六年卿胃痢疾陳籲天請代痢劇卿廖不起與訣曰余夭無子爾歸依寡母爾志余知匪他衹自愛以終未亡耳陳含淚應曰幸為君婦死生以之君倘不以終未亡耳陳含淚應曰幸為君婦死生以之君倘不測直殺身相從寧能有靦旋反遂擢髮結於卿髮納指於卿口令嚙為信約六日遲我地下卿卒治匠事嚴陳

求再具一棺俟死家恐其哀毀殞弗與知陳覺至柩所
以首觸棺自是哀慟絕粒屢經救免日盡出所御服
飾分贍親屬幷治喪其復揖其翁曰舅婦禮隔母敢致
詞姑以女視婦俾子婦得祔塋側歲時不爾若敎氏鬼
足矣犬馬之報須待來生言訖絕舉家相顧慘裂金
以云爲諒喪闋不爾後及二日忽大息曰雞鳴矣正余
夫屬纊辰也整容而逝顏色如生計卿卒凡六日家人
意其復甦不忍榨之越日乃克殮形殊不改觀者如堵
邑侯將公廉其實請於當道扁其門曰貞烈時憲副林
公山說直少許可獨榮是舉戒迎扁者謂徐徐行使孀
婆堅其向往亦以愧世之事二夫者詩曰宜其家人又
曰舍命不渝風人之盲似詠陳氏也夫
汪曰陳宙姐之貞烈可謂希世罕覯者矣觀其
言考其行直令人胆裂心摧泣涕如雨覘及見之其
悲憐又宜何如者結髮爲質嚙指爲信六日之約卒
如其期此雖其情之堅實其性之烈也夫卽其幼也
倖乃以備倭則其貞烈得於性生名節之成巳兆於
斯日矣

列女傳卷六

九

汪應玄妻

國朝歙李氏生甫閣梁年十九歸潛口汪應玄為繼室應玄病瘵三歲李奉湯藥謹事之病殆應玄謂李曰若年少我死其奈若何李應曰君故有息子足以奉丞嘗君在與在君亡與亡無二心也應玄伏枕頓首曰幸甚李於是歸辭父母治具飲食之李拂衣就輿不反顧歸則脫簪既而告母狀母爭之彊李特飯一盂終不舉箸授二子婦部署中外財產自經覺者啓戶入賴不譽珥授二子婦部署中外財產自經覺者啓戶入賴不玄死歛畢李哭之盡哀尋閉戶自經覺者啓戶入賴不死父至泣曰汪郎家故饒若依子婦白首稱未亡人宜

無不可何死爲李祥應曰諾曰暮遣守㜑人出就食祥
女奴曰第鍵戶我困甚幸得少休食頃縊卧內死年二
十二
注曰李氏以青年死節奄棄富饒聞且見者靡
弗悼惜乃厥夫於其欲死也則曰幸甚厥子厥婦於
其欲死也不聞諫止所泣留而疆爭之者獨其生父
若母耳登當時所處之勢亦有不容於不死者故
見而蚤自裁期一死之爲安乎此志既決卽千斯萬
斯黃盈白溢弗能易矣

列女傳卷十六

十三

王貞女

國朝貞女王氏名英父王氏七寶母程氏休寧人也以嘉靖辛丑十一月十七日舉貞女女生而端靜勤女紅抗志自將不與羣女埒榆村程傳芳有次子思從塞脩聘焉嘉靖丁巳屆親迎期而傳芳攜其二子賈于外屬妻王氏寢疾願得迓女歸一覯也其言于女父母許之女歸時年十有七耳明年傳芳負豪歸王氏悵詢仲兒常後至再越歲而賈有自淛中來者思客死矣舉家哭女絕而復甦者再天乎不天而何以生也則有地下從耳傳芳偕其妻王氏頓足曰天禍吾家兒死矣有如女復死

列女傳卷十六

十五

費愚妾

燕山中護衞指揮使費愚妾朱氏愚久患風疾不愈一日醉語其妻妾曰我死誰與俱徃朱氏遽應曰妾願徃及愚卒朱氏卽曰自經死事聞上嘉其節義命賜誥視正妻降等贈之

列女傳卷十六

十七

許顯二妾

真定高邑許顯二妾陳氏牛氏顯卒陳氏牛氏俱自經旌為雙節之門

列女傳卷十六

十九

方貞女

國朝方貞女徽之祁門人休寧李宗敏聘之敏業舉子
未娶而卒時女年十六哀慟不已欲奔弔守所志父母
不可解之日噫而止盍無名家子為而匹耶天地許大
日月甚長徒槁死於荒野無人知之地無益也何自苦
廼爾女失聲泣數行下日言有愧出吾尸者至此則不
容不言吾固未夫面而業已許李則生為李氏妻死為
李氏鬼矣因絕粒水漿不入者數日父母知其志不可
回以嘉禮送之李門老幼數百人靡不驚歎徘徊
而迎于道者履相接也既至詰柩再拜伏地痛哭幾絕

日夕悲號蓬首坯面惟期于自盡舅姑及妯娌族人咸泣而慰之女少甦從容言曰夫我天也無天與死等耳義不踏第二條路顧老親在堂煢煢焉依未亡人何敢就死重傷地下心自是衣縞素謝膏沐攻苦食淡克供婦道以祗事舅姑手製杏壇五倫二圖納之家廟以代死者報宗德也族人展圖凜乎有生氣盡孝思所感焉深肩簡出罕覿其顏面孤零煢戚左右維谷如枯禪蔑尼人為弗堪貞女處之宴如也而朝夕維織克儉克勤里中女咸師事之稱之曰士女士女云

汪日女之烈者一死已可塞責女之貞者終身難於堅持故貞比烈尤罕覿焉若方貞女其志其行兩足嘉也以為女師其弗愧矣我聞在昔婺之江灣貞女江氏字雲莊葉某未嫁而其夫卒貞女奔弔遂守柩不歸時躬女工以自給為諸女師女有既嫁而歸寧者過候起居貞女輒不復見里中大夫以上聞朝廷優賜旌表事與斯符當與斯傳疏留不朽特附見焉

《列女傳》卷十六　二十一

列女傳卷十六
二十二

方烈女

國朝歙縣方氏北山方渭女也生三歲從母黨許聘稠墅汪鳳時後十五年鳳時死女輒斷髮絕粒必從鳳時父母諭女百端不聽鳳時母遣家媼勞女女語媼曰母多言我生死則汪氏婦也若歸告我姑曰日亟臨視我其猶可須更無死從姑以歸不來吾不夕矣旦姑至諭女如父母言女拜且泣曰大義勝恩姑毋以也願姑迎婦使得臨夫墓執夫喪卽奉姑以終天年我死不後姑察其不可奪也遣車迎之比至墓姑褰帷視車中業已經死遂合葬

汪

曰汪方世為昏媾其定厥祥也緣舊誼而締
新盟也閟公宮而待期結褵有日矣詎謂昊天不弔
殤子適為淑女裯乎臨墓之舉已為同穴之謀甘茶
毒其如飴而此心無二洵九死其不回也寧以眾尸
之申申而少變乎哉婦禮未成奄忽同盡辭青陽而
卽長捐親戚而殉少履信踐貞媱節無兩矣

熊烈女

國朝烈女熊氏女麻城人邑庠生幼學之女也年五歲許適邑人劉康十一歲聞舅計持喪三年隆慶壬申冬將婚會

衣 萬曆癸酉春康病甚女聞之慟默計股可藥剸股上片肉欲遺康食之疾稍愈延月餘復作女知不起泣重剸寸許遺康食之康死女視藥竟不從康死計聞伏地哭幾絕頓少甦歎曰吾事定矣是日即不飲食求死母勸之女曰我前日方疹若以疹死亦能顧恤我耳眾皆勸之曰汝未成婦無死之義有勸以改聘者女曰吾已割股食劉又向

列女傳卷十六

服三年而出適女之服父母止於朞何者義勝恩也
故女為夫死卽臨之以父母之命而終無以得其曲
從誠重義耳祭足之妻獨謂人皆夫也父一而已是
何其言之悖禮傷義若此乎熊氏女劉未成婦
禮似可無死而彼義不獨生盖盟堅金石不欲茂若
弁髦也讀斯傳令人悽愴悲憤感奮無任況親見
之者乎夫人寄生區宇亦顧其名何如耳名苟無稱
則壽人僅同夫殤子名苟無數則朝菌且勝於大椿
然則女雖亡有不亡者存令名所留千載弗磨也已

图书在版编目(CIP)数据

仇画列女传／(明)汪道昆编．—北京：中国书店，
2008.8
ISBN 978-7-80568-316-4
Ⅰ.仇… Ⅱ.汪… Ⅲ.版画：人物画—作品集—中国—
明代 Ⅳ.J227
中国版本图书馆 CIP 数据核字(2008)第 090802 号

ISBN 978-7-80568-316-4

中國書店藏珍貴古籍叢刊

列女傳

作　者	明・汪道昆編
出版發行	中國書店
地　址	北京市西城區琉璃廠東街一一五號
郵　編	一〇〇〇五〇
印　刷	江蘇省金壇市古籍印刷廠
版　次	二〇一二年五月
書　號	ISBN 978-7-80568-316-4/K・86
定　價	一六〇〇元